제4교시

2025학년도 대학수학능력시험 EBS 모의평가 문제지

과학탐구 영역(화학I)

○ 자신이 선택한 과목의 문제지인지 확인하시오.

○ 매 선택과목마다 문제지 상단에 제[1], [2] 선택과목 응시 순서를 정확히 쓰시오.

○ 매 선택과목마다 문제지의 해당란에 성명과 수험 번호를 정확히 쓰시오.

○ 답안지의 필적 확인란에 다음의 문구를 정자로 기재하시오.

희망을 속삭이는 아침이 밝아오니

○ 답안지의 해당란에 성명과 수험 번호를 쓰고, 또 수험 번호와 답을 정확히 표시하시오.

○ 선택한 과목 순서대로 문제를 풀고, 답은 답안지의 '제1선택'란부터 차례대로 표시하시오.

○ 문항에 따라 배점이 다릅니다. 3점 문항에는 점수가 표시되어 있습니다. 점수 표시가 없는 문항은 모두 2점입니다.

※ 감독관의 안내가 있을 때까지 표지를 넘기지 마십시오.

한국교육방송공사

성명 [] 수험 번호 [| | | | — | | |] 제〔 〕선택

1. 다음은 일상생활에서 이용되고 있는 물질 X에 대한 설명이다. 24398-0001

> ○ X는 에탄올(C_2H_5OH)을 발효시켜 얻을 수 있다.
> ○ ㉠ X 수용액과 수산화 나트륨(NaOH) 수용액이 반응하면 열이 발생한다.

이에 대한 설명으로 옳은 것만을 <보기>에서 있는 대로 고른 것은?

─〈보 기〉─
ㄱ. X는 탄소 화합물이다.
ㄴ. X는 식초의 성분이다.
ㄷ. ㉠은 발열 반응이다.

① ㄱ ② ㄷ ③ ㄱ, ㄴ ④ ㄴ, ㄷ ⑤ ㄱ, ㄴ, ㄷ

2. 그림은 화합물 ABC를 화학 결합 모형으로 나타낸 것이다. 원자가 전자 수는 C>B이다. 24398-0002

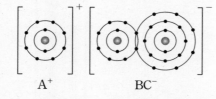

$$[A]^+ \qquad [BC]^-$$

이에 대한 설명으로 옳은 것만을 <보기>에서 있는 대로 고른 것은? (단, A~C는 임의의 원소 기호이다.)

─〈보 기〉─
ㄱ. A(s)는 전성(퍼짐성)이 있다.
ㄴ. C는 2주기 원소이다.
ㄷ. C_2B는 이온 결합 물질이다.

① ㄱ ② ㄴ ③ ㄱ, ㄴ ④ ㄱ, ㄷ ⑤ ㄴ, ㄷ

3. 다음은 금속 X와 관련된 산화 환원 반응의 화학 반응식이다. X의 산화물에서 산소(O)의 산화수는 −2이고, m과 n은 8보다 작은 자연수이다. 24398-0003

$$aXO_m^- + 5C_2O_4^{2-} + 16H^+ \longrightarrow aX^{n+} + 10CO_2 + 8H_2O \text{ (a는 반응 계수)}$$

$\dfrac{m+n}{a}$은? (단, X는 임의의 원소 기호이다.)

① 1 ② 2 ③ 3 ④ 4 ⑤ 5

4. 다음은 2주기 원소 X~Z로 구성된 분자 (가)~(다)에 대한 자료이다. (가)~(다)에서 모든 원자는 옥텟 규칙을 만족한다. 24398-0004

> ○ (가)~(다)는 각각 X_2, XY_2, ZX_2 중 하나이다.
> ○ (가)~(다) 중 무극성 공유 결합이 있는 분자는 (가)이다.
> ○ (나)는 분자의 쌍극자 모멘트가 0이다.

(가)~(다)에 대한 설명으로 옳은 것만을 <보기>에서 있는 대로 고른 것은? (단, X~Z는 임의의 원소 기호이다.) [3점]

─〈보 기〉─
ㄱ. (나)는 ZX_2이다.
ㄴ. (다)는 분자의 쌍극자 모멘트가 0이 아니다.
ㄷ. (나)와 (다)에서 X는 모두 부분적인 음전하(δ^-)를 띤다.

① ㄱ ② ㄷ ③ ㄱ, ㄴ ④ ㄴ, ㄷ ⑤ ㄱ, ㄴ, ㄷ

5. 그림은 25 ℃에서 밀폐된 두 진공 용기에 각각 $H_2O(l)$과 $C_2H_5OH(l)$을 넣은 후 시간이 t일 때 용기 안의 상태를 나타낸 것이다. $H_2O(l)$과 $H_2O(g)$는 2t일 때, $C_2H_5OH(l)$과 $C_2H_5OH(g)$은 t일 때 각각 동적 평형 상태에 도달하였다. 24398-0005

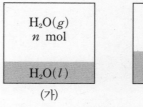

$H_2O(g)$ n mol	$C_2H_5OH(g)$ n mol
$H_2O(l)$	$C_2H_5OH(l)$
(가)	(나)

이에 대한 설명으로 옳은 것만을 <보기>에서 있는 대로 고른 것은? (단, 온도는 일정하다.)

─〈보 기〉─
ㄱ. (나)에서 $C_2H_5OH(g)$의 응축은 일어나지 않는다.
ㄴ. $\dfrac{\text{액체의 증발 속도}}{\text{기체의 응축 속도}}$ 는 (가)>(나)이다.
ㄷ. 2t일 때 용기 속 기체의 양(mol)은 $H_2O(g) > C_2H_5OH(g)$이다.

① ㄱ ② ㄴ ③ ㄱ, ㄷ ④ ㄴ, ㄷ ⑤ ㄱ, ㄴ, ㄷ

6. 그림은 2주기 원소 W~Z로 구성된 분자 (가)와 (나)의 구조식을 나타낸 것이다. (가)와 (나)에서 모든 원자는 옥텟 규칙을 만족한다.

24398-0006

$$W=X-Y \qquad X\equiv Z-Y$$
$$\text{(가)} \qquad\qquad \text{(나)}$$

(가)와 (나)의 공통점만을 <보기>에서 있는 대로 고른 것은? (단, W~Z는 임의의 원소 기호이다.)

————————————<보 기>————————————
ㄱ. $\dfrac{\text{비공유 전자쌍 수}}{\text{공유 전자쌍 수}}=1$이다.

ㄴ. 극성 분자이다.

ㄷ. 분자 모양은 직선형이다.
————————————————————————————

① ㄱ ② ㄴ ③ ㄷ ④ ㄱ, ㄴ ⑤ ㄴ, ㄷ

24398-0007

7. 다음은 2, 3주기 바닥상태 원자 X~Z의 전자 배치에 대한 자료이다. n은 주 양자수, l은 방위(부) 양자수이다.

————————————————————————————————
○ $l=0$인 오비탈에 들어 있는 전자 수 비는 X : Y = 1 : 2이다.

○ $\dfrac{\text{전자가 들어 있는 오비탈 수}}{\text{홀전자 수}}$ 비는 X : Y : Z = 1 : 2 : 3이다.
————————————————————————————————

X~Z에 대한 설명으로 옳은 것만을 <보기>에서 있는 대로 고른 것은? (단, X~Z는 임의의 원소 기호이다.) [3점]

————————————<보 기>————————————
ㄱ. Y는 2주기 원소이다.

ㄴ. X와 Z는 같은 족 원소이다.

ㄷ. $n=2$인 오비탈에 들어 있는 전자 수는 Y > Z이다.
————————————————————————————

① ㄱ ② ㄴ ③ ㄱ, ㄷ ④ ㄴ, ㄷ ⑤ ㄱ, ㄴ, ㄷ

24398-0008

8. 표는 실린더에 $AB_2(g)$와 $B_2(g)$를 넣고 반응을 완결시킨 실험에서 반응 전과 후 실린더에 들어 있는 물질에 대한 자료이다.

반응 전			반응 후	
$AB_2(g)$의 양(mol)	$B_2(g)$의 양(mol)	전체 기체의 부피(L)	기체의 종류	전체 기체의 부피(L)
x	y	4	$AB_2(g)$, $AB_3(g)$	3

반응 후 실린더에 $B_2(g)$ $\dfrac{1}{2}y$ mol을 추가로 넣고 반응을 완결시켰을 때, 전체 기체의 부피(L)는? (단, A와 B는 임의의 원소 기호이고, 실린더 속 기체의 온도와 압력은 일정하다.) [3점]

① $\dfrac{8}{3}$ ② 3 ③ $\dfrac{13}{4}$ ④ 4 ⑤ $\dfrac{9}{2}$

24398-0009

9. 다음은 수소 원자의 오비탈 (가)~(다)에 대한 자료이다. n은 주 양자수이고, l은 방위(부) 양자수이며, m_l은 자기 양자수이다.

○ (가)~(다)의 $n+l$와 $\dfrac{n+m_l}{n}$

○ (나)와 (다)의 l는 같다.

이에 대한 설명으로 옳은 것만을 <보기>에서 있는 대로 고른 것은? [3점]

————————————<보 기>————————————
ㄱ. (나)는 $2p$이다.

ㄴ. m_l는 (가) > (다)이다.

ㄷ. 에너지 준위는 (다) > (나)이다.
————————————————————————————

① ㄱ ② ㄴ ③ ㄱ, ㄷ ④ ㄴ, ㄷ ⑤ ㄱ, ㄴ, ㄷ

24398-0010

10. 다음은 바닥상태 원자 W~Z에 대한 자료이다. W~Z는 Li, O, F, Na을 순서 없이 나타낸 것이고, 각 원자의 이온은 18족 원소의 전자 배치를 갖는다.

————————————————————————————————
○ 이온 반지름은 W > X이다.

○ 제1 이온화 에너지는 X > Y이다.

○ 제2 이온화 에너지는 W > Z이다.
————————————————————————————————

이에 대한 설명으로 옳은 것만을 <보기>에서 있는 대로 고른 것은?

————————————<보 기>————————————
ㄱ. Y는 Na이다.

ㄴ. $\dfrac{\text{이온 반지름}}{|\text{이온의 전하}|}$은 X > Z이다.

ㄷ. $\dfrac{\text{제2 이온화 에너지}}{\text{제1 이온화 에너지}}$는 Z > W이다.
————————————————————————————

① ㄱ ② ㄴ ③ ㄷ ④ ㄱ, ㄷ ⑤ ㄴ, ㄷ

1. 다음은 에탄올(C_2H_5OH)이 일상생활에서 사용되는 사례이다.

24398-0021

| 난로 속 ㉠ 에탄올을 연소시키면 열을 방출한다. | 손 소독제를 손에 바르면 ㉡ 에탄올이 증발하면서 손이 시원해진다. |

이에 대한 설명으로 옳은 것만을 <보기>에서 있는 대로 고른 것은?

―〈보 기〉―
ㄱ. 에탄올은 탄소 화합물이다.
ㄴ. ㉠은 발열 반응이다.
ㄷ. ㉡이 일어날 때 열을 흡수한다.

① ㄱ ② ㄷ ③ ㄱ, ㄴ ④ ㄴ, ㄷ ⑤ ㄱ, ㄴ, ㄷ

2. 그림은 분자 (가)와 (나)의 루이스 전자점식을 나타낸 것이다.

24398-0022

$$H\!:\!\ddot{X}\!:\!\ddot{X}\!:\!H \qquad\qquad :\!\ddot{Cl}\!:\!\ddot{Y}\!:\!\ddot{Cl}\!:$$
(가) (나)

(나)에는 위 아래에 H 가 있음 (H : Cl : Y : Cl : 구조, 위·아래 H)

이에 대한 설명으로 옳은 것만을 <보기>에서 있는 대로 고른 것은? (단, X와 Y는 임의의 2주기 원소 기호이다.)

―〈보 기〉―
ㄱ. 원자가 전자 수는 Y>X이다.
ㄴ. (가)에는 무극성 공유 결합이 있다.
ㄷ. (나)는 무극성 분자이다.

① ㄱ ② ㄴ ③ ㄱ, ㄴ ④ ㄱ, ㄷ ⑤ ㄴ, ㄷ

3. 표는 밀폐된 진공 용기에 드라이아이스($CO_2(s)$)를 넣었을 때, 용기에 들어 있는 $CO_2(s)$의 질량(상댓값)을 시간에 따라 나타낸 것이다. $0<t_1<t_2<t_3<t_4$이고, t_3일 때 $CO_2(s)$와 $CO_2(g)$는 동적 평형 상태에 도달하였다.

24398-0023

시간	t_1	t_2	t_3	t_4
$CO_2(s)$의 질량(상댓값)	a	1	b	c

이에 대한 설명으로 옳은 것만을 <보기>에서 있는 대로 고른 것은? (단, 온도는 일정하다.)

―〈보 기〉―
ㄱ. $b<1$이다.
ㄴ. $b>c$이다.
ㄷ. $\dfrac{CO_2(g)의\ 양(mol)}{CO_2(s)의\ 양(mol)}$ 은 t_1일 때가 t_3일 때보다 크다.

① ㄱ ② ㄷ ③ ㄱ, ㄴ ④ ㄴ, ㄷ ⑤ ㄱ, ㄴ, ㄷ

4. 다음은 A와 화합물 (가)가 반응하여 ABC와 C_2를 생성하는 반응의 화학 반응식이다.

24398-0024

$$2A+2\boxed{\ (가)\ } \longrightarrow 2ABC+C_2$$

그림은 ABC를 화학 결합 모형으로 나타낸 것이다.

$$\left[\,\cdot\!\odot\!\cdot\,\right]^{+} \qquad \left[\,\odot\!\!-\!\!\odot\!\!-\!\!\odot\,\right]^{-}$$
A⁺ BC⁻

이에 대한 설명으로 옳은 것만을 <보기>에서 있는 대로 고른 것은? (단, A~C는 임의의 원소 기호이다.)

―〈보 기〉―
ㄱ. A(s)는 전성(퍼짐성)이 있다.
ㄴ. ABC는 액체 상태에서 전기 전도성이 있다.
ㄷ. (가)에는 단일 결합이 있다.

① ㄱ ② ㄷ ③ ㄱ, ㄴ ④ ㄴ, ㄷ ⑤ ㄱ, ㄴ, ㄷ

5. 그림은 2가지 분자 (가)와 (나)의 구조식을 나타낸 것이고, 표는 (가)와 (나)의 구성 원자 W~Z에 대한 자료이다. W는 2주기 원소이고, 분자에서 구성 원자는 모두 옥텟 규칙을 만족한다.

24398-0025

$$W-X-W \qquad W-Y\equiv Z$$
(가) (나)

원자	W	X	Y	Z
전기 음성도 (상댓값)	2	x	0.5	1

이에 대한 설명으로 옳은 것만을 <보기>에서 있는 대로 고른 것은? (단, W~Z는 임의의 원소 기호이다.) [3점]

―〈보 기〉―
ㄱ. $x<2$이다.
ㄴ. (가)에서 결합의 쌍극자 모멘트의 합은 0이다.
ㄷ. (나)에서 Y는 부분적인 음전하(δ^-)를 띤다.

① ㄱ ② ㄴ ③ ㄱ, ㄴ ④ ㄱ, ㄷ ⑤ ㄴ, ㄷ

6. 다음은 수소 원자의 오비탈 (가)~(라)에 대한 자료이다. n은 주 양자수, l은 방위(부) 양자수, m_l은 자기 양자수이다.

24398-0026

○ (가)~(라)는 각각 $2s$, $2p$, $3s$, $3p$ 중 하나이다.
○ 에너지 준위는 (다)>(나)이다.

오비탈	(가)	(나)	(다)	(라)
$n+m_l$	1	2	3	3
$l+m_l$	a	0	b	1

이에 대한 설명으로 옳은 것만을 <보기>에서 있는 대로 고른 것은? [3점]

―〈보 기〉―
ㄱ. $a+b=0$이다.
ㄴ. m_l는 (나)>(라)이다.
ㄷ. $n+l$는 (가)>(다)이다.

① ㄱ ② ㄴ ③ ㄱ, ㄷ ④ ㄴ, ㄷ ⑤ ㄱ, ㄴ, ㄷ

24398-0027

7. 다음은 MnO_4^-과 관련된 산화 환원 반응 (가)와 (나)의 화학 반응식이다. 화합물에서 산소(O)의 산화수는 -2이고, $a \sim e$는 반응 계수이다.

(가) $MnO_4^- + aFe^{2+} + bH^+ \longrightarrow Mn^{x+} + aFe^{y+} + cH_2O$
(나) $MnO_4^- + dFe^{2+} + eH_2O \longrightarrow MnO_x + dFe^{y+} + cOH^-$

$(x+y) \times \dfrac{d}{a}$는?

① 2 ② $\dfrac{5}{2}$ ③ 3 ④ $\dfrac{7}{2}$ ⑤ 4

24398-0028

8. 표는 바닥상태 원자 X~Z에 대한 자료이다. Y의 홀전자 수는 a이다.

원자	X	Y	Z
p 오비탈에 들어 있는 전자 수	$a-2$	a	$a+2$
$\dfrac{\text{원자가 전자 수}}{\text{전자가 2개 들어 있는 오비탈 수}}$	$b-\dfrac{1}{4}$		b

이에 대한 설명으로 옳은 것만을 <보기>에서 있는 대로 고른 것은? (단, X~Z는 임의의 원소 기호이다.) [3점]

<보 기>
ㄱ. $b = \dfrac{3}{2}$이다.
ㄴ. $\dfrac{\text{홀전자 수}}{s \text{ 오비탈에 들어 있는 전자 수}}$는 X와 Z가 같다.
ㄷ. $\dfrac{\text{전자가 들어 있는 } p \text{ 오비탈 수}}{\text{홀전자 수}}$는 Y가 X보다 크다.

① ㄱ ② ㄴ ③ ㄱ, ㄷ ④ ㄴ, ㄷ ⑤ ㄱ, ㄴ, ㄷ

24398-0029

9. 다음은 2주기 원소 X~Z로 구성된 분자 (가)~(다)에 대한 자료이다. 분자에서 X~Z는 옥텟 규칙을 만족한다.

○ (가)~(다)의 중심 원자는 모두 1개이다.
○ (가)~(다)의 구성 원자 수는 각각 3, x, 5이다.
○ 분자에서 $\dfrac{\text{비공유 전자쌍 수}}{\text{공유 전자쌍 수}}$는 (다)>(나)>(가)이다.

이에 대한 설명으로 옳은 것만을 <보기>에서 있는 대로 고른 것은? (단, X~Z는 임의의 원소 기호이다.) [3점]

<보 기>
ㄱ. $x=3$이다.
ㄴ. $\dfrac{\text{비공유 전자쌍 수}}{\text{공유 전자쌍 수}}$의 비는 (가) : (나)=1 : 2이다.
ㄷ. (가)와 (다)는 모두 분자의 쌍극자 모멘트가 0이다.

① ㄱ ② ㄴ ③ ㄱ, ㄷ ④ ㄴ, ㄷ ⑤ ㄱ, ㄴ, ㄷ

24398-0030

10. 그림은 3주기 원자 W~Z의 원자가 전자가 느끼는 유효 핵전하(Z^*)와 제1 이온화 에너지(E_1)를 나타낸 것이다. W~Z의 이온은 18족 원소의 전자 배치를 갖는다.

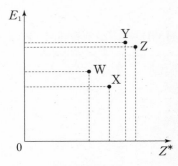

이에 대한 설명으로 옳은 것만을 <보기>에서 있는 대로 고른 것은? (단, W~Z는 임의의 원소 기호이다.)

<보 기>
ㄱ. 원자가 전자 수는 Z가 W의 3배이다.
ㄴ. 원자 반지름은 Y>X이다.
ㄷ. $\dfrac{|\text{이온의 전하}|}{\text{이온 반지름}}$은 W>X이다.

① ㄱ ② ㄴ ③ ㄱ, ㄴ ④ ㄱ, ㄷ ⑤ ㄴ, ㄷ

24398-0031

11. 다음은 25 ℃에서 식초에 들어 있는 아세트산(CH_3COOH)의 질량을 구하는 중화 적정 실험이다.

[실험 과정]
(가) 식초 A 20 mL에 물을 넣어 수용액 Ⅰ 100 mL를 만든다.
(나) 30 mL의 Ⅰ에 페놀프탈레인 용액을 2~3방울 넣고 ㉠ a M NaOH(aq)으로 적정하였을 때, 수용액 전체가 붉게 변하는 순간까지 넣어 준 NaOH(aq)의 부피(V)를 측정한다.

[실험 결과 및 자료]
○ V: 25 mL
○ ㉡ 식초 A 1 g에 들어 있는 CH_3COOH의 질량: w g

이에 대한 설명으로 옳은 것만을 <보기>에서 있는 대로 고른 것은? (단, CH_3COOH의 분자량은 60이고, 온도는 25 ℃로 일정하며, 중화 적정 과정에서 식초 A에 포함된 물질 중 CH_3COOH만 NaOH과 반응한다.)

<보 기>
ㄱ. ㉠을 수행할 때 '뷰렛'을 사용할 수 있다.
ㄴ. 식초 A의 몰 농도는 $4a$ M이다.
ㄷ. ㉡을 구하기 위해 25 ℃에서 식초 A의 밀도가 필요하다.

① ㄱ ② ㄴ ③ ㄱ, ㄷ ④ ㄴ, ㄷ ⑤ ㄱ, ㄴ, ㄷ

24398-0041

1. 다음은 일상생활에서 이용되고 있는 물질에 대한 자료이다.

> ○ 식초의 성분인 ㉠ 아세트산(CH_3COOH)은 ㉡ 에탄올(C_2H_5OH)을 발효시켜 얻을 수 있고, 의약품 제조에 이용된다.
> ○ ㉢ 질산 암모늄(NH_4NO_3)을 물에 녹이면 수용액의 온도가 낮아진다.

이에 대한 설명으로 옳은 것만을 <보기>에서 있는 대로 고른 것은?

─〈보 기〉─
ㄱ. ㉠~㉢ 중 탄소 화합물은 2가지이다.
ㄴ. ㉠의 수용액은 산성이다.
ㄷ. ㉢이 물에 녹는 반응은 흡열 반응이다.

① ㄱ ② ㄷ ③ ㄱ, ㄴ ④ ㄴ, ㄷ ⑤ ㄱ, ㄴ, ㄷ

24398-0042

2. 그림은 t °C, 1 atm에서 주사기가 연결된 Y자관에 $Mg(s)$과 $HCl(aq)$을 넣고 반응을 완결시켰을 때, 반응 전과 후 존재하는 물질을 나타낸 것이다. 반응 후 생성되는 기체는 $H_2(g)$ 1가지이고, t °C, 1 atm에서 기체 1 mol의 부피는 24 L이다.

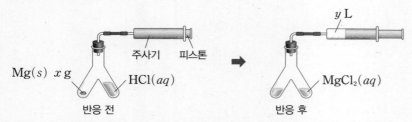

$Mg(s)$ x g 주사기 피스톤 $HCl(aq)$ 반응 전 → y L $MgCl_2(aq)$ 반응 후

$\dfrac{y}{x}$는? (단, H와 Mg의 원자량은 각각 1과 24이고, 온도와 압력은 일정하며, 피스톤의 마찰은 무시한다.)

① $\dfrac{1}{12}$ ② $\dfrac{1}{2}$ ③ 1 ④ 2 ⑤ 4

24398-0043

3. 그림은 2가지 물질을 결합 모형으로 나타낸 것이다.

염화 나트륨(NaCl) 은(Ag)

이에 대한 설명으로 옳은 것만을 <보기>에서 있는 대로 고른 것은?

─〈보 기〉─
ㄱ. $NaCl(l)$은 전기 전도성이 있다.
ㄴ. $Ag(s)$에 전류를 흘려주면 ㉡은 $(-)$극으로 이동한다.
ㄷ. 연성(뽑힘성)은 $NaCl(s) > Ag(s)$이다.

① ㄱ ② ㄴ ③ ㄱ, ㄷ ④ ㄴ, ㄷ ⑤ ㄱ, ㄴ, ㄷ

24398-0044

4. 그림은 이온 X^{2-}과 Y^+의 전자 배치를 모형으로 나타낸 것이다.

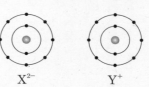

X^{2-} Y^+

바닥상태 원자에서 Y가 X보다 큰 값을 갖는 것만을 <보기>에서 있는 대로 고른 것은? (단, X와 Y는 임의의 원소 기호이다.)

─〈보 기〉─
ㄱ. 원자 반지름
ㄴ. 전기 음성도
ㄷ. 제2 이온화 에너지

① ㄱ ② ㄴ ③ ㄱ, ㄷ ④ ㄴ, ㄷ ⑤ ㄱ, ㄴ, ㄷ

24398-0045

5. 그림은 CH_4과 H_2O의 루이스 전자점식과 이에 대한 세 학생의 대화이다. ⓐ~ⓓ는 H_2O에서 중심 원자 주변의 4개의 전자쌍이다.

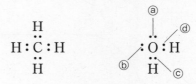

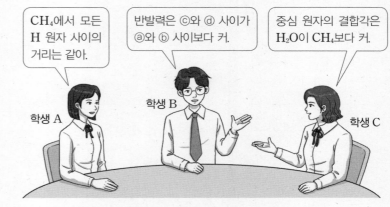

CH₄에서 모든 H 원자 사이의 거리는 같아. 반발력은 ⓒ와 ⓓ 사이가 ⓐ와 ⓑ 사이보다 커. 중심 원자의 결합각은 H₂O이 CH₄보다 커.

학생 A 학생 B 학생 C

제시한 내용이 옳은 학생만을 있는 대로 고른 것은?

① A ② B ③ C ④ A, B ⑤ A, C

24398-0046

6. 그림 (가)는 A$^+$(aq) 12N mol이 들어 있는 수용액에 B(s)를 넣어 반응이 완결된 후 수용액에 들어 있는 양이온 수의 비를, (나)는 (가)에 C(s)를 넣어 반응이 완결된 후 수용액에 들어 있는 양이온 수의 비를 나타낸 것이다. (가)에서 B는 모두 B^{2+}이 되었고, (나)에서 B^{2+}과 C는 반응하지 않으며, C는 C^{m+}이 되었다.

(가) (나)

이에 대한 설명으로 옳은 것만을 <보기>에서 있는 대로 고른 것은? (단, A~C는 임의의 원소 기호이고 물과 반응하지 않으며, 음이온은 반응에 참여하지 않는다.)

<보 기>
ㄱ. A$^+$(aq)과 B(s)가 반응할 때 B는 환원제로 작용한다.
ㄴ. (가)에서 전체 양이온의 양은 9N mol이다.
ㄷ. ㉠은 C^{m+}이다.

① ㄱ ② ㄷ ③ ㄱ, ㄴ ④ ㄴ, ㄷ ⑤ ㄱ, ㄴ, ㄷ

24398-0047

7. 그림은 밀폐된 진공 용기 안에 X(s)를 넣은 후 시간에 따른 용기 속 X(g)의 압력을 나타낸 것이다. t_2일 때 X(s)와 X(g)는 동적 평형 상태에 도달하였다.

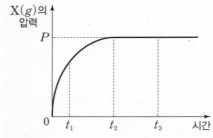

이에 대한 설명으로 옳은 것만을 <보기>에서 있는 대로 고른 것은? (단, 온도는 일정하다.)

<보 기>
ㄱ. $\dfrac{\text{X}(s) \longrightarrow \text{X}(g)\text{의 속도}}{\text{X}(g) \longrightarrow \text{X}(s)\text{의 속도}}$ 는 t_1일 때가 t_2일 때보다 크다.
ㄴ. t_3일 때 $\dfrac{\text{X}(s) \longrightarrow \text{X}(g)\text{의 속도}}{\text{X}(g) \longrightarrow \text{X}(s)\text{의 속도}}=1$이다.
ㄷ. $\dfrac{\text{X}(s)\text{의 양(mol)}}{\text{X}(g)\text{의 양(mol)}}$ 은 t_2일 때가 t_3일 때보다 크다.

① ㄱ ② ㄷ ③ ㄱ, ㄴ ④ ㄴ, ㄷ ⑤ ㄱ, ㄴ, ㄷ

24398-0048

8. 표는 2, 3주기 14~16족 바닥상태 원자 X~Z에 대한 자료이다. ㉠은 s 오비탈과 p 오비탈 중 하나이고, s 오비탈에 들어 있는 전자 수는 Y>Z이다.

원자	X	Y	Z
$\dfrac{㉠\text{에 들어 있는 전자 수}}{\text{전자가 2개 들어 있는 오비탈 수}}$	1	$\dfrac{4}{3}$	$\dfrac{3}{2}$

이에 대한 설명으로 옳은 것만을 <보기>에서 있는 대로 고른 것은? (단, X~Z는 임의의 원소 기호이다.)

<보 기>
ㄱ. ㉠은 s 오비탈이다.
ㄴ. 홀전자 수는 Z>Y이다.
ㄷ. 전자가 들어 있는 오비탈 수는 Y가 X의 2배이다.

① ㄱ ② ㄷ ③ ㄱ, ㄴ ④ ㄴ, ㄷ ⑤ ㄱ, ㄴ, ㄷ

24398-0049

9. 표는 t ℃에서 A(aq)과 B(aq)에 대한 자료이다. A와 B의 화학식량은 각각 2a와 3a이고, A(aq)에 물 V_2 L를 첨가하면 B(aq)과 몰 농도(M)가 같아진다.

수용액	몰 농도(M)	용질의 질량(g)	용액의 부피(L)
A(aq)	x	2w	V_1
B(aq)	0.2	w	V_2

$\dfrac{V_2}{V_1} \times x$는? (단, 온도는 일정하고, 혼합 용액의 부피는 혼합 전 용액과 첨가한 물의 부피의 합과 같다.) [3점]

① 0.1 ② 0.15 ③ 0.2 ④ 0.25 ⑤ 0.3

24398-0050

10. 그림은 원자 A~D의 (중성자수−양성자수)와 질량수를 나타낸 것이다. A~D는 원소 X 또는 Y의 동위 원소이고, A~D의 중성자수 합은 34이며, 원자 번호는 X>Y이다.

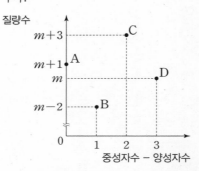

이에 대한 설명으로 옳은 것만을 <보기>에서 있는 대로 고른 것은? (단, X와 Y는 임의의 원소 기호이고, A, B, C, D의 원자량은 각각 $m+1$, $m-2$, $m+3$, m이다.) [3점]

<보 기>
ㄱ. A와 C는 X의 동위 원소이다.
ㄴ. $m=15$이다.
ㄷ. $\dfrac{1\text{ g의 D에 들어 있는 중성자수}}{1\text{ g의 C에 들어 있는 중성자수}}>1$이다.

① ㄱ ② ㄷ ③ ㄱ, ㄷ ④ ㄴ, ㄷ ⑤ ㄱ, ㄴ, ㄷ

24398-0061

1. 다음은 일상생활에서 이용되고 있는 물질에 대한 자료와 이에 대한 세 학생의 대화이다.

> ○ ⊙ 에탄올(C_2H_5OH)에 적신 솜을 손등에 문지르면 에탄올이 증발하면서 시원해진다.
> ○ 제설제로 이용되는 ⓒ 염화 칼슘($CaCl_2$)을 물에 녹이면 수용액이 따뜻해진다.

학생 A: ⊙과 ⓒ은 모두 탄소 화합물이야.

학생 B: ⊙이 증발되는 반응은 흡열 반응이야.

학생 C: ⓒ이 물에 녹을 때 주위의 온도는 높아져.

제시한 내용이 옳은 학생만을 있는 대로 고른 것은?

① A ② B ③ C ④ A, B ⑤ B, C

24398-0062

2. 그림은 실린더에 $AB_2(g)$와 $B_2(g)$를 넣고 반응을 완결시켰을 때, 반응 전과 후 실린더 속에 들어 있는 기체 분자를 모형으로 나타낸 것이다. 반응 전과 후 실린더 속 전체 기체의 밀도는 각각 $d_전$과 $d_후$이다.

● A
○ B

반응 전 반응 후

이에 대한 설명으로 옳은 것만을 <보기>에서 있는 대로 고른 것은? (단, A와 B는 임의의 원소 기호이고, 실린더 속 기체의 온도와 압력은 일정하다.)

> ―――――――〈보 기〉―――――――
> ㄱ. 전체 분자 수는 반응 전과 후가 같다.
> ㄴ. 4 mol의 $AB_3(g)$가 생성되었을 때, 반응한 $B_2(g)$의 양은 1 mol이다.
> ㄷ. $d_전 : d_후 = 3 : 4$이다.

① ㄱ ② ㄷ ③ ㄱ, ㄴ ④ ㄱ, ㄷ ⑤ ㄴ, ㄷ

24398-0063

3. 표는 밀폐된 진공 용기에 $H_2O(l)$을 넣은 후 시간에 따른 $\dfrac{H_2O(l)의\ 양(mol)}{H_2O(g)의\ 양(mol)}$을 나타낸 것이다. $2t$일 때 $H_2O(l)$과 $H_2O(g)$는 동적 평형 상태에 도달하였다.

시간	t	$2t$	$3t$
$\dfrac{H_2O(l)의\ 양(mol)}{H_2O(g)의\ 양(mol)}$	a	b	c

이에 대한 설명으로 옳은 것만을 <보기>에서 있는 대로 고른 것은? (단, 온도는 일정하다.)

> ―――――――〈보 기〉―――――――
> ㄱ. $a > b$이다.
> ㄴ. $3t$일 때 H_2O의 $\dfrac{응축\ 속도}{증발\ 속도} = 1$이다.
> ㄷ. $H_2O(g)$의 양(mol)은 $3t$일 때가 $2t$일 때보다 많다.

① ㄱ ② ㄷ ③ ㄱ, ㄴ ④ ㄴ, ㄷ ⑤ ㄱ, ㄴ, ㄷ

24398-0064

4. 다음은 바닥상태 C 원자의 전자 배치에서 전자가 들어 있는 오비탈 (가)~(라)에 대한 자료이다. n은 주 양자수, l은 방위(부) 양자수, m_l은 자기 양자수이다.

> ○ $n + m_l$는 (가)>(라)>(나)이다.
> ○ (다)의 $\dfrac{n - m_l}{n - l}$는 (라)의 $n + m_l$보다 크다.

이에 대한 설명으로 옳은 것만을 <보기>에서 있는 대로 고른 것은? [3점]

> ―――――――〈보 기〉―――――――
> ㄱ. (나)는 $1s$이다.
> ㄴ. 오비탈에 들어 있는 전자 수는 (가)>(다)이다.
> ㄷ. 에너지 준위는 (다)=(라)이다.

① ㄱ ② ㄷ ③ ㄱ, ㄴ ④ ㄱ, ㄷ ⑤ ㄴ, ㄷ

24398-0065

5. 표는 X^{2+}, Y^-, Z^{2-}의 바닥상태 전자 배치에 대한 자료이다. X^{2+}, Y^-, Z^{2-}의 전자 배치는 18족 원소와 같고 전자가 들어 있는 s 오비탈 수는 3 이하이다.

이온	X^{2+}	Y^-	Z^{2-}
$\dfrac{p\ 오비탈에\ 들어\ 있는\ 전자\ 수}{s\ 오비탈에\ 들어\ 있는\ 전자\ 수}$	$\dfrac{3}{2}$	$\dfrac{3}{2}$	2

이에 대한 설명으로 옳은 것만을 <보기>에서 있는 대로 고른 것은? (단, X~Z는 임의의 원소 기호이다.)

> ―――――――〈보 기〉―――――――
> ㄱ. X와 Z는 같은 주기 원소이다.
> ㄴ. 전기 음성도는 Y>Z이다.
> ㄷ. X와 같은 주기 원소 중 제1 이온화 에너지가 X보다 작은 원소는 2가지이다.

① ㄱ ② ㄷ ③ ㄱ, ㄴ ④ ㄴ, ㄷ ⑤ ㄱ, ㄴ, ㄷ

24398-0066

6. 그림은 화합물 XY_2와 Z_2Y를 화학 결합 모형으로 나타낸 것이다.

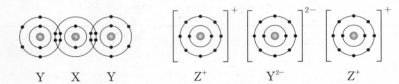

이에 대한 설명으로 옳은 것만을 <보기>에서 있는 대로 고른 것은? (단, X~Z는 임의의 원소 기호이다.)

―――――<보 기>―――――
ㄱ. XY_2에서 Y는 부분적인 음전하(δ^-)를 띤다.
ㄴ. $Z_2Y(s)$는 전기 전도성이 있다.
ㄷ. Y_2는 $\dfrac{\text{비공유 전자쌍 수}}{\text{공유 전자쌍 수}}=1$이다.

① ㄱ ② ㄴ ③ ㄱ, ㄷ ④ ㄴ, ㄷ ⑤ ㄱ, ㄴ, ㄷ

24398-0067

7. 표는 $t\,°C$에서 0.3 M A(aq) x mL와 y M B(aq) 200 mL에 각각 물을 넣을 때, 넣어 준 물의 부피에 따른 각 수용액의 몰 농도(M)에 대한 자료이다. A와 B의 화학식량은 각각 $2a$와 $3a$이다.

넣어 준 물의 부피(mL)		V	100	200
수용액의 몰 농도(M)	A(aq)	b	0.1	
	B(aq)	b		0.1

이에 대한 설명으로 옳은 것만을 <보기>에서 있는 대로 고른 것은? (단, 온도는 일정하고, 혼합 용액의 부피는 혼합 전 용액과 넣어 준 물의 부피의 합과 같다.) [3점]

―――――<보 기>―――――
ㄱ. $x \times y = 10$이다.
ㄴ. $V=40$이다.
ㄷ. 용질의 질량은 y M B(aq) 200 mL에서가 0.3 M A(aq) x mL에서의 4배이다.

① ㄱ ② ㄷ ③ ㄱ, ㄴ ④ ㄴ, ㄷ ⑤ ㄱ, ㄴ, ㄷ

24398-0068

8. 그림은 NH_3와 NH_4^+의 루이스 구조를 나타낸 것이다.

$$H-\overset{\displaystyle ..}{N}-H$$
$$\underset{\textstyle H}{}$$

$$\left[H-\overset{\textstyle H}{\underset{\textstyle H}{N}}-H \right]^+$$

NH_4^+에서가 NH_3에서보다 큰 값을 갖는 것만을 <보기>에서 있는 대로 고른 것은?

―――――<보 기>―――――
ㄱ. 양성자수
ㄴ. 결합각(∠HNH)
ㄷ. 공유 전자쌍 수

① ㄱ ② ㄴ ③ ㄱ, ㄷ ④ ㄴ, ㄷ ⑤ ㄱ, ㄴ, ㄷ

24398-0069

9. 표는 자연계에 존재하는 원소 X와 Y에 대한 자료이다. $a+b=c+d=100$이고, $\dfrac{\text{분자량이 } 2n+2 \text{인 } Y_2\text{의 존재 비율}}{\text{분자량이 } 2n \text{인 } Y_2\text{의 존재 비율}}=\dfrac{2}{3}$이다.

원소	동위 원소	존재 비율(%)	평균 원자량
X	^{m}X	a	$m+\dfrac{3}{5}$
	^{m+2}X	b	
Y	^{n}Y	c	
	^{n+2}Y	d	

이에 대한 설명으로 옳은 것만을 <보기>에서 있는 대로 고른 것은? (단, X와 Y는 임의의 원소 기호이고, ^{m}X, ^{m+2}X, ^{n}Y, ^{n+2}Y의 원자량은 각각 m, $m+2$, n, $n+2$이다.) [3점]

―――――<보 기>―――――
ㄱ. $a>b$이다.
ㄴ. Y의 평균 원자량은 $n+1$이다.
ㄷ. 자연계에서 1 mol의 XY_2 중 $\dfrac{^{m+2}X^{n}Y_2\text{의 전체 중성자수}}{^{m}X^{n+2}Y_2\text{의 전체 중성자수}} < \dfrac{27}{7}$이다.

① ㄱ ② ㄷ ③ ㄱ, ㄴ ④ ㄱ, ㄷ ⑤ ㄴ, ㄷ

24398-0070

10. 다음은 2, 3주기 14~17족 바닥상태 원자 W~Z에 대한 자료이다.

○ p 오비탈에 들어 있는 전자 수는 W가 X의 2배이다.
○ $\dfrac{s \text{ 오비탈에 들어 있는 전자 수}}{\text{홀전자 수}}$는 Y와 Z가 같다.
○ 전자가 2개 들어 있는 오비탈 수는 Y가 X의 2배이다.

이에 대한 설명으로 옳은 것만을 <보기>에서 있는 대로 고른 것은? (단, W~Z는 임의의 원소 기호이다.)

―――――<보 기>―――――
ㄱ. W와 Y는 같은 주기 원소이다.
ㄴ. 홀전자 수는 X>Z이다.
ㄷ. 전자가 들어 있는 오비탈 수는 W가 Z의 2배이다.

① ㄱ ② ㄴ ③ ㄷ ④ ㄱ, ㄴ ⑤ ㄱ, ㄷ

24398-0071

11. 다음은 2주기 원자 W~Z로 이루어진 분자 (가)~(다)에 대한 자료이다.

○ W~Z의 루이스 전자점식

$$\cdot \dot{W} \cdot \quad \cdot \dot{\underset{\cdot}{X}} \cdot \quad :\dot{\underset{\cdot}{Y}} \cdot \quad \cdot \dot{\underset{\cdot \cdot}{Z}}:$$

○ (가)~(다)는 WY_2, ZXY, X_2Z_2를 순서 없이 나타낸 것이고, 구성 원자의 원자가 전자 수의 합은 (가)>(나)이다.
○ $\dfrac{\text{비공유 전자쌍 수}}{\text{공유 전자쌍 수}}$는 (가)>(다)이다.

이에 대한 설명으로 옳은 것만을 <보기>에서 있는 대로 고른 것은? (단, W~Z는 임의의 원소 기호이다.)

―――――<보 기>―――――
ㄱ. (가)는 ZXY이다.
ㄴ. (나)에는 무극성 공유 결합이 존재한다.
ㄷ. 비공유 전자쌍 수는 (가)가 (다)의 2배이다.

① ㄱ ② ㄴ ③ ㄷ ④ ㄱ, ㄴ ⑤ ㄴ, ㄷ

24398-0081

1. 다음은 일상생활에서 이용되는 물질 ㉠~㉢에 대한 자료이다.

> ○ ㉠ 에탄올(C_2H_5OH)은 손 소독제를 만드는 데 사용된다.
> ○ ㉡ 뷰테인(C_4H_{10})을 연소시켜 발생한 열로 음식을 조리한다.
> ○ ㉢ 질산 암모늄(NH_4NO_3)의 용해 반응을 이용하여 냉각 팩을 만든다.

이에 대한 설명으로 옳은 것만을 <보기>에서 있는 대로 고른 것은?

<보 기>
ㄱ. ㉠~㉢ 중 탄소 화합물은 2가지이다.
ㄴ. ㉡의 연소 반응은 발열 반응이다.
ㄷ. ㉢의 용해 반응이 일어날 때 주위로 열을 방출한다.

① ㄱ ② ㄷ ③ ㄱ, ㄴ ④ ㄴ, ㄷ ⑤ ㄱ, ㄴ, ㄷ

24398-0082

2. 표는 밀폐된 진공 용기에 $CO_2(s)$를 넣은 후 $CO_2(s) \rightleftharpoons CO_2(g)$ 반응이 일어날 때 시간에 따른 $\dfrac{CO_2(g)의\ 양(mol)}{CO_2(s)의\ 양(mol)}$에 대한 자료이고, 그림은 $3t$일 때 용기 안의 상태를 나타낸 것이다.

시간	t	$2t$	$3t$	$4t$
$\dfrac{CO_2(g)의\ 양(mol)}{CO_2(s)의\ 양(mol)}$	a	b	c	c

$CO_2(g)\ x\ g$
$CO_2(s)$

이에 대한 설명으로 옳은 것만을 <보기>에서 있는 대로 고른 것은? (단, 온도는 일정하다.)

<보 기>
ㄱ. $b > a$이다.
ㄴ. $4t$일 때 $CO_2(g)$의 질량은 x보다 커진다.
ㄷ. $\dfrac{CO_2(s)가\ CO_2(g)로\ 승화되는\ 속도}{CO_2(g)가\ CO_2(s)로\ 승화되는\ 속도}$ 는 $3t$일 때가 $2t$일 때보다 크다.

① ㄱ ② ㄷ ③ ㄱ, ㄴ ④ ㄴ, ㄷ ⑤ ㄱ, ㄴ, ㄷ

24398-0083

3. 그림은 화합물 XZ와 YZ_2의 화학 결합 모형을 나타낸 것이다.

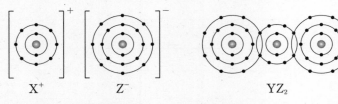

X^+ Z^- YZ_2

이에 대한 설명으로 옳은 것만을 <보기>에서 있는 대로 고른 것은? (단, X~Z는 임의의 원소 기호이다.)

<보 기>
ㄱ. 원소의 주기는 Z가 X보다 크다.
ㄴ. X(s)는 전성(펴짐성)이 있다.
ㄷ. $X_2Y(l)$는 전기 전도성이 있다.

① ㄱ ② ㄴ ③ ㄱ, ㄴ ④ ㄴ, ㄷ ⑤ ㄱ, ㄴ, ㄷ

24398-0084

4. 그림은 2주기 원소 X~Z로 구성된 분자 (가)~(다)의 구조식을 단일 결합과 다중 결합의 구분 없이 나타낸 것이다. (가)~(다)에서 모든 원자는 옥텟 규칙을 만족한다.

$$X-Y-X \qquad X-\overset{\displaystyle Y}{\underset{\displaystyle |}{Z}}-X \qquad X-\overset{\displaystyle X}{\underset{\displaystyle |}{Z}}-\overset{\displaystyle X}{\underset{\displaystyle |}{Z}}-X$$

(가) (나) (다)

(가)~(다)에 대한 설명으로 옳은 것만을 <보기>에서 있는 대로 고른 것은? (단, X~Z는 임의의 원소 기호이다.)

<보 기>
ㄱ. 2중 결합이 있는 분자는 1가지이다.
ㄴ. 비공유 전자쌍 수는 (가)=(나)이다.
ㄷ. (가)와 (나)에서 Y는 모두 부분적인 음전하(δ^-)를 띤다.

① ㄱ ② ㄴ ③ ㄱ, ㄷ ④ ㄴ, ㄷ ⑤ ㄱ, ㄴ, ㄷ

24398-0085

5. 다음은 X(aq)을 이용한 실험이다.

[실험 과정]
(가) a M X(aq) 2 L와 0.4 M X(aq) V L를 혼합하여 수용액 ㉠을 만든다.
(나) ㉠에 0.4 M X(aq) V L를 혼합하여 수용액 ㉡을 만든다.

[실험 결과]
○ 수용액의 몰 농도

수용액	㉠	㉡
몰 농도(M)	0.3	0.34

$\dfrac{a}{V}$는? (단, 온도는 일정하고, 혼합 용액의 부피는 혼합 전 각 용액의 부피의 합과 같다.)

① $\dfrac{1}{60}$ ② $\dfrac{1}{40}$ ③ $\dfrac{1}{30}$ ④ $\dfrac{1}{20}$ ⑤ $\dfrac{1}{10}$

24398-0086

6. 다음은 금속 A~C의 산화 환원 반응 실험이다.

[실험 과정]
(가) 비커에 $A^+(aq)$이 들어 있는 수용액을 넣는다.
(나) (가)의 비커에 B(s) $2N$ mol을 넣어 반응을 완결시킨다.
(다) (나)의 비커에 C(s) N mol을 넣어 반응을 완결시킨다.

[실험 결과]
ㅇ 각 과정 후 수용액에 들어 있는 양이온의 종류와 전체 양이온의 양(mol)

과정	(가)	(나)	(다)
양이온의 종류	A^+	A^+, B^{m+}	B^{m+}, C^{n+}
전체 양이온의 양(mol)	$6N$	$4N$	$3N$

이에 대한 설명으로 옳은 것만을 <보기>에서 있는 대로 고른 것은? (단, A~C는 임의의 원소 기호이고 물과 반응하지 않으며, 음이온은 반응에 참여하지 않는다.) [3점]

―――――<보 기>―――――
ㄱ. $m=n$이다.
ㄴ. (다)에서 B^{m+}은 산화제로 작용한다.
ㄷ. (나)에서 석출된 금속의 양(mol)은 (다)에서 석출된 금속의 양(mol)보다 많다.

① ㄱ　　② ㄴ　　③ ㄱ, ㄷ　　④ ㄴ, ㄷ　　⑤ ㄱ, ㄴ, ㄷ

24398-0087

7. 다음은 원소 W~Z가 중심 원자인 분자 (가)~(라)에 대한 자료이다. W~Z는 B, C, N, O를 순서 없이 나타낸 것이다.

ㅇ 분자식

분자	(가)	(나)	(다)	(라)
분자식	H_nW	XH_{n+1}	YF_{n+1}	ZF_{n+2}

ㅇ (가)와 (다)는 모든 구성 원자가 동일 평면에 존재한다.
ㅇ (나)와 (라)는 입체 구조이다.

이에 대한 설명으로 옳은 것만을 <보기>에서 있는 대로 고른 것은?

―――――<보 기>―――――
ㄱ. $n=2$이다.
ㄴ. 결합각은 (라)>(나)>(가)이다.
ㄷ. (가)~(라) 중 분자의 쌍극자 모멘트가 0인 분자는 2가지이다.

① ㄱ　　② ㄷ　　③ ㄱ, ㄴ　　④ ㄴ, ㄷ　　⑤ ㄱ, ㄴ, ㄷ

24398-0088

8. 표는 2, 3주기 바닥상태 원자 X~Z에 대한 자료이다. $a>0$이다.

원자	p 오비탈에 들어 있는 전자 수	전자가 들어 있는 오비탈 수
X	a	b
Y	$2a$	b
Z	㉠	$b+2$

이에 대한 설명으로 옳은 것만을 <보기>에서 있는 대로 고른 것은? (단, X~Z는 임의의 원소 기호이다.)

―――――<보 기>―――――
ㄱ. ㉠$=a+4$이다.
ㄴ. s 오비탈에 들어 있는 전자 수는 Y>X이다.
ㄷ. 홀전자 수는 Z>X이다.

① ㄱ　　② ㄴ　　③ ㄱ, ㄷ　　④ ㄴ, ㄷ　　⑤ ㄱ, ㄴ, ㄷ

24398-0089

9. 그림은 용기에 ㉠(g)과 Z(s)를 넣고 반응을 완결시켰을 때, 반응 전과 후 용기에 존재하는 물질을 나타낸 것이다. ㉠의 구성 원소는 X와 Y이고, 분자당 구성 원자 수는 3이다.

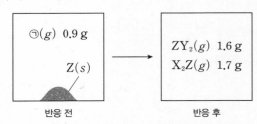

반응 전　　　　　반응 후

이에 대한 설명으로 옳은 것만을 <보기>에서 있는 대로 고른 것은? (단, X~Z는 임의의 원소 기호이다.) [3점]

―――――<보 기>―――――
ㄱ. 반응 전 Z(s)의 질량은 2.4 g이다.
ㄴ. ㉠은 X_2Y이다.
ㄷ. 원자량은 Y가 X의 16배이다.

① ㄱ　　② ㄴ　　③ ㄱ, ㄷ　　④ ㄴ, ㄷ　　⑤ ㄱ, ㄴ, ㄷ

24398-0090

10. 표는 원자 (가)~(라)에 대한 자료이다. (나)와 (다)는 동위 원소이다.

원자	$\dfrac{중성자수}{양성자수}$	질량수
(가)	$\dfrac{3}{2}$	n
(나)	1	$n+2$
(다)	$\dfrac{4}{3}$	$n+4$
(라)	1	$n+6$

이에 대한 설명으로 옳은 것만을 <보기>에서 있는 대로 고른 것은? (단, (가)~(라)의 원자량은 각각 $n, n+2, n+4, n+6$이다.) [3점]

―――――<보 기>―――――
ㄱ. 원자 번호는 (나)가 (가)보다 2만큼 크다.
ㄴ. $\dfrac{1\ mol의\ (다)에\ 들어\ 있는\ 양성자수}{1\ mol의\ (가)에\ 들어\ 있는\ 중성자수}>1$이다.
ㄷ. $\dfrac{1\ g의\ (라)에\ 들어\ 있는\ 전체\ 원자\ 수}{1\ g의\ (나)에\ 들어\ 있는\ 전체\ 원자\ 수}=\dfrac{3}{4}$이다.

① ㄱ　　② ㄴ　　③ ㄷ　　④ ㄱ, ㄷ　　⑤ ㄴ, ㄷ

24398-0091

11. 다음은 바닥상태 S 원자의 전자가 들어 있는 오비탈 (가)~(라)에 대한 자료이다. n은 주 양자수, l은 방위(부) 양자수, m_l은 자기 양자수이다.

○ (가)~(라)는 $2s, 2p, 3s, 3p$를 순서 없이 나타낸 것이다.
○ $n-l$는 (가)와 (나)가 같다.
○ $n+l+m_l$는 (라)>(다)>(나)이다.

(가)~(라)에 대한 설명으로 옳은 것만을 <보기>에서 있는 대로 고른 것은?

─────〈보 기〉─────
ㄱ. n는 (가)>(나)이다.
ㄴ. 에너지 준위는 (라)>(다)이다.
ㄷ. m_l는 (라)>(나)이다.

① ㄱ ② ㄴ ③ ㄷ ④ ㄱ, ㄷ ⑤ ㄴ, ㄷ

24398-0092

12. 다음은 원자 W~Z에 대한 자료이다.

○ W~Z는 O, F, Na, Mg을 순서 없이 나타낸 것이다.
○ W~Z의 이온은 모두 Ne의 전자 배치를 갖는다.
○ 이온 반지름은 W>X>Y이다.
○ 전기 음성도는 W>Z>X이다.

이에 대한 설명으로 옳은 것만을 <보기>에서 있는 대로 고른 것은?

─────〈보 기〉─────
ㄱ. W는 O이다.
ㄴ. 원자가 전자가 느끼는 유효 핵전하는 Y>X이다.
ㄷ. 원자 반지름은 Z>Y이다.

① ㄱ ② ㄴ ③ ㄱ, ㄷ ④ ㄴ, ㄷ ⑤ ㄱ, ㄴ, ㄷ

24398-0093

13. 다음은 25 ℃에서 식초 1 g에 들어 있는 아세트산(CH_3COOH)의 질량을 알아보기 위한 중화 적정 실험이다.

[실험 과정]
(가) 식초 x mL의 질량(w)을 측정한다.
(나) (가)의 식초 20 mL에 물을 넣어 수용액 100 mL를 만든다.
(다) (나)에서 만든 수용액 30 mL에 페놀프탈레인 용액을 2~3방울 넣고, y M NaOH(aq)으로 적정한다.
(라) (다)의 수용액 전체가 붉게 변하는 순간까지 넣어 준 NaOH(aq)의 부피(V)를 측정한다.

[실험 결과 및 자료]
○ w: 100 g
○ V: 50 mL
○ CH_3COOH의 분자량: 60

(가)에서 식초 1 g에 들어 있는 CH_3COOH의 질량(g)은? (단, 온도는 25 ℃로 일정하고, 식초에 포함된 물질 중 CH_3COOH만 NaOH과 반응한다.)

① $\dfrac{y}{200x}$ ② $\dfrac{y}{100x}$ ③ $\dfrac{xy}{100}$ ④ $\dfrac{xy}{150}$ ⑤ $\dfrac{xy}{200}$

24398-0094

14. 표는 2주기 원소 W~Z로 구성된 분자 (가)~(다)에 대한 자료이다. (가)~(다)에서 모든 원자는 옥텟 규칙을 만족한다.

분자	분자식	비공유 전자쌍 수 / 공유 전자쌍 수
(가)	WX_2	1
(나)	YZ_3	$\dfrac{10}{3}$
(다)	ZWY	㉠

이에 대한 설명으로 옳은 것만을 <보기>에서 있는 대로 고른 것은? (단, W~Z는 임의의 원소 기호이다.) [3점]

─────〈보 기〉─────
ㄱ. ㉠=2이다.
ㄴ. 공유 전자쌍 수는 (다)>(나)이다.
ㄷ. (가)~(다) 중 분자 모양이 직선형인 분자는 1가지이다.

① ㄴ ② ㄷ ③ ㄱ, ㄴ ④ ㄱ, ㄷ ⑤ ㄱ, ㄴ, ㄷ

24398-0095

15. 그림은 2주기 바닥상태 원자 W~Z의 홀전자 수와 제2 이온화 에너지를 나타낸 것이다.

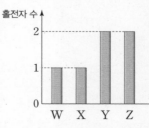
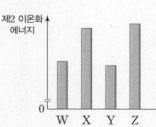

W~Z에 대한 설명으로 옳은 것만을 <보기>에서 있는 대로 고른 것은? (단, W~Z는 임의의 원소 기호이다.) [3점]

─────〈보 기〉─────
ㄱ. 원자 번호는 X>Z이다.
ㄴ. 전자가 2개 들어 있는 오비탈 수는 Y>W이다.
ㄷ. 제1 이온화 에너지는 W가 가장 작다.

① ㄱ ② ㄴ ③ ㄷ ④ ㄱ, ㄴ ⑤ ㄴ, ㄷ

16. 다음은 2가지 산화 환원 반응에 대한 자료이다. $a{\sim}d$는 반응 계수이다.

24398-0096

○ 화학 반응식

(가) $2XO_{2m}^- + 3YO_2^- + aH_2O \longrightarrow 2XO_n + 3YO_3^- + 2aOH^-$

(나) $bXO_n + cZ_2O_4^{2-} + 2dH^+ \longrightarrow bX^{m+} + 2cZO_2 + dH_2O$

○ (가)와 (나) 모두에서 H와 O의 산화수는 각각 $+1$과 -2이다.

○ $\dfrac{\text{(나)에서 X의 산화수 변화}}{\text{(가)에서 X의 산화수 변화}} = \dfrac{2}{3}$이다.

$\dfrac{c+d}{a+b}$는? (단, X~Z는 임의의 원소 기호이다.) [3점]

① $\dfrac{1}{2}$ ② $\dfrac{2}{3}$ ③ $\dfrac{3}{2}$ ④ $\dfrac{4}{3}$ ⑤ $\dfrac{5}{2}$

17. 표는 25 ℃에서 수용액 (가)~(다)에 대한 자료이다.

24398-0097

수용액	(가)	(나)	(다)
pH	a	$a+4.0$	
pH−pOH		b	$3b$
$\dfrac{[OH^-]}{[H_3O^+]}$	c		$\dfrac{1}{c}$
부피(L)		V	$4V$

이에 대한 설명으로 옳은 것만을 <보기>에서 있는 대로 고른 것은? (단, 25 ℃에서 물의 이온화 상수(K_w)는 1×10^{-14}이다.) [3점]

<보 기>

ㄱ. $a=4.0$이다.

ㄴ. $\dfrac{pOH}{pH}$는 (나)가 (가)의 $\dfrac{3}{10}$배이다.

ㄷ. H_3O^+의 양(mol)은 (나)가 (다)의 25배이다.

① ㄱ ② ㄷ ③ ㄱ, ㄴ ④ ㄴ, ㄷ ⑤ ㄱ, ㄴ, ㄷ

18. 표는 실린더 (가)와 (나)에 들어 있는 기체에 대한 자료이다.

24398-0098

실린더	기체의 질량(g)		밀도 (상댓값)	$\dfrac{\text{Y 원자 수}}{\text{X 원자 수}}$ (상댓값)
	X_aY_{2b}	X_bY_{2a}		
(가)	$6w$	$12w$	9	$\dfrac{24}{13}$
(나)	$12w$	$4w$	8	

이에 대한 설명으로 옳은 것만을 <보기>에서 있는 대로 고른 것은? (단, X와 Y는 임의의 원소 기호이고, 실린더 속 기체의 온도와 압력은 일정하다.) [3점]

<보 기>

ㄱ. 실린더 속 기체의 부피는 (가)>(나)이다.

ㄴ. 단위 부피당 전체 원자 수는 (나)>(가)이다.

ㄷ. $\dfrac{b}{a} \times \dfrac{\text{Y의 원자량}}{\text{X의 원자량}} = \dfrac{1}{8}$이다.

① ㄱ ② ㄴ ③ ㄱ, ㄷ ④ ㄴ, ㄷ ⑤ ㄱ, ㄴ, ㄷ

19. 표는 x M $H_2A(aq)$과 y M $NaOH(aq)$의 부피를 달리하여 혼합한 용액 (가)~(다)에 대한 자료이다. 수용액에서 H_2A는 H^+과 A^{2-}으로 모두 이온화된다.

24398-0099

혼합 용액	혼합 전 수용액의 부피(mL)		$[H^+]$ 또는 $[OH^-]$ (상댓값)
	x M $H_2A(aq)$	y M $NaOH(aq)$	
(가)	10	20	20
(나)	20	30	㉠
(다)	$2V$	$2V$	15

㉠$\times\dfrac{y}{x}$는? (단, 혼합 용액의 부피는 혼합 전 각 용액의 부피의 합과 같고, 물의 자동 이온화는 무시한다.) [3점]

① 6 ② 8 ③ 9 ④ 10 ⑤ 12

20. 다음은 $A(g)$와 $B(g)$가 반응하여 $C(g)$를 생성하는 반응의 화학 반응식이다.

24398-0100

$$A(g)+bB(g) \longrightarrow 2C(g) \quad (b\text{는 반응 계수})$$

표는 실린더에 $A(g)$와 $B(g)$를 넣고 반응을 완결시킨 실험 I과 II에 대한 자료이다. 분자량은 B>A이고, 반응 전 $\dfrac{\text{II에서 A}(g)\text{의 양(mol)}}{\text{I에서 B}(g)\text{의 양(mol)}}=1$이다.

실험	반응 전		반응 후	
	전체 기체의 질량(g)	기체의 밀도(g/L)	기체의 밀도(g/L)	$\dfrac{C(g)\text{의 질량(g)}}{\text{전체 기체의 질량(g)}}$
I	$3w$	$18d$	$24d$	$\dfrac{5}{6}$
II	$7w$	$21d$	$28d$	㉠

$\dfrac{b}{\text{㉠}} \times \dfrac{\text{C의 분자량}}{\text{A의 분자량}}$은? (단, 실린더 속 기체의 온도와 압력은 일정하다.) [3점]

① $\dfrac{8}{7}$ ② 7 ③ $\dfrac{28}{3}$ ④ 12 ⑤ 15

* 확인 사항

○ 답안지의 해당란에 필요한 내용을 정확히 기입(표기)했는지 확인하시오.

12. 그림은 A^{a+} $6N$ mol이 들어 있는 수용액에 $B(s)$와 $C(s)$를 순서대로 넣어 반응시켰을 때, 넣어 준 금속의 양(mol)에 따른 전체 양이온의 양(mol)을 나타낸 것이다. $B(s)$를 넣었을 때 넣어 준 $B(s)$는 모두 반응하여 B^{b+}이 되었고, A^{a+}의 일부가 남았다. $C(s)$를 넣었을 때 C는 남은 A^{a+}과 반응하여 C^{c+}이 되었고, C와 B^{b+}은 반응하지 않았다.

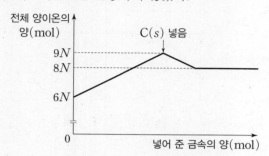

이에 대한 설명으로 옳은 것만을 <보기>에서 있는 대로 고른 것은? (단, A~C는 임의의 원소 기호이고 물과 반응하지 않으며, 음이온은 반응에 참여하지 않는다. a~c는 3 이하의 자연수이다.)

─────〈보 기〉─────
ㄱ. $B(s)$를 넣어 반응시킬 때 A^{a+}은 산화제로 작용한다.
ㄴ. 넣어 준 $B(s)$의 양은 $3N$ mol이다.
ㄷ. $c > a$이다.

① ㄱ ② ㄴ ③ ㄱ, ㄷ ④ ㄴ, ㄷ ⑤ ㄱ, ㄴ, ㄷ

13. 다음은 바닥상태 원자 W~Z에 대한 자료이다. W~Z는 O, F, Mg, Al을 순서 없이 나타낸 것이고, W~Z의 이온은 모두 Ne의 전자 배치를 가지며, l은 방위(부) 양자수이다.

○ W의 $\dfrac{\text{원자 반지름}}{\text{이온 반지름}} > 1$이다.
○ 전기 음성도는 W > Y이다.
○ $\dfrac{l=1 \text{인 전자 수}}{l=0 \text{인 전자 수}} = \text{X} = \text{Y}$이다.

이에 대한 설명으로 옳은 것만을 <보기>에서 있는 대로 고른 것은? [3점]

─────〈보 기〉─────
ㄱ. W는 Al이다.
ㄴ. 이온 반지름은 Y > X이다.
ㄷ. $\dfrac{\text{제1 이온화 에너지}}{\text{제2 이온화 에너지}}$는 Z > X이다.

① ㄱ ② ㄴ ③ ㄱ, ㄷ ④ ㄴ, ㄷ ⑤ ㄱ, ㄴ, ㄷ

14. 표는 분자 (가)~(라)에 대한 자료이다. (가)~(라)는 CO_2, FNO, CH_2Cl_2, C_2F_4를 순서 없이 나타낸 것이다.

분자	(가)	(나)	(다)	(라)
공유 전자쌍 수	a	b	b	c
비공유 전자쌍 수	c	c	b	d

이에 대한 설명으로 옳은 것만을 <보기>에서 있는 대로 고른 것은? [3점]

─────〈보 기〉─────
ㄱ. $\dfrac{b+c}{a+d} = \dfrac{2}{3}$이다.
ㄴ. (나)는 구성 원자가 모두 동일 평면에 존재한다.
ㄷ. 분자의 쌍극자 모멘트는 (가) > (다)이다.

① ㄱ ② ㄷ ③ ㄱ, ㄴ ④ ㄱ, ㄷ ⑤ ㄴ, ㄷ

15. 다음은 2가지 산화 환원 반응에 대한 자료이다. 원소 X와 Y의 산화물에서 산소(O)의 산화수는 -2이다.

○ 화학 반응식
 (가) $3X^{2-} + 8HNO_3 \longrightarrow 3XO_4^{2-} + 8NO + 4H_2O$
 (나) $aY_2O_7^{2-} + 3X + bH_2O \longrightarrow aY_2O_m + 3XO_n + cOH^-$
 (a~c는 반응 계수)
○ $\dfrac{\text{(가)에서 X의 산화수 증가량}}{\text{(나)에서 X의 산화수 증가량}} = 2$이다.
○ $b+c$는 (가)에서 각 원자의 산화수 중 가장 큰 값과 같다.

$\dfrac{m+n}{a}$은? (단, X와 Y는 임의의 원소 기호이다.) [3점]

① $\dfrac{5}{3}$ ② $\dfrac{7}{3}$ ③ $\dfrac{5}{2}$ ④ 3 ⑤ $\dfrac{7}{2}$

16. 표는 실린더 (가)~(다)에 들어 있는 기체에 대한 자료이다. (가)에 들어 있는 $\dfrac{\text{X 원자 수}}{\text{Y 원자 수}} = \dfrac{7}{20}$이다.

실린더		(가)	(나)	(다)
기체의 질량(g)	$X_aY_b(g)$	$15w$	$22.5w$	
	$X_cY_d(g)$	$11w$	$22w$	
X 원자 수		$7N$	$12N$	$15N$
Y 원자 수(상댓값)		10	17	x
전체 기체의 부피(L)		$3V$	$5V$	$6V$

$\dfrac{\text{Y의 원자량}}{\text{X의 원자량}} \times \dfrac{b}{c} \times x$는? (단, X와 Y는 임의의 원소 기호이고, 실린더 속 기체의 온도와 압력은 일정하다.) [3점]

① $\dfrac{7}{4}$ ② $\dfrac{7}{2}$ ③ $\dfrac{14}{3}$ ④ 6 ⑤ 7

17. 다음은 25 ℃에서 식초 속 아세트산(CH_3COOH)의 함량을 구하기 위한 중화 적정 실험이다.

24398-0077

[실험 과정]
(가) 식초 10 mL에 물을 넣어 수용액 50 mL를 만든다.
(나) 삼각 플라스크에 (가)의 수용액 20 mL를 넣고, 페놀프탈레인 용액을 2~3방울 떨어뜨린다.
(다) 0.1 M $NaOH(aq)$을 [⊙]에 넣고 (나)의 삼각 플라스크에 떨어뜨리면서 잘 흔들어 준다.
(라) (다)의 삼각 플라스크 속 수용액 전체가 붉게 변하는 순간까지 넣어 준 $NaOH(aq)$의 부피(V)를 측정한다.

[자료 및 실험 결과]
○ 식초의 밀도: d g/mL
○ CH_3COOH의 화학식량: 60
○ (라)에서 V: 25 mL
○ 식초 속 CH_3COOH의 농도: x %

이에 대한 설명으로 옳은 것만을 <보기>에서 있는 대로 고른 것은? (단, 온도는 25 ℃로 일정하고, 중화 적정 과정에서 식초에 포함된 물질 중 CH_3COOH만 NaOH과 반응한다.)

<보 기>
ㄱ. '뷰렛'은 ⊙으로 적절하다.
ㄴ. (가)에서 만든 $CH_3COOH(aq)$의 몰 농도는 $\frac{1}{8}$ M이다.
ㄷ. $x = \frac{15}{4d}$이다.

① ㄱ ② ㄷ ③ ㄱ, ㄴ ④ ㄴ, ㄷ ⑤ ㄱ, ㄴ, ㄷ

18. 표는 25 ℃에서 수용액 (가)와 (나)에 대한 자료이다. (가)와 (나)는 산성 수용액과 염기성 수용액을 순서 없이 나타낸 것이다.

24398-0078

수용액	(가)	(나)
\|pH−pOH\|	$2a$	$3a$
부피(mL)	$(1 \times 10^{4.5})V$	V
H_3O^+의 양(mol)	b	$1000b$

$\dfrac{(나)에\ 들어\ 있는\ H_3O^+의\ 양(mol)}{(가)에\ 들어\ 있는\ OH^-의\ 양(mol)}$은? (단, 25 ℃에서 물의 이온화 상수($K_W$)는 1×10^{-14}이다.) [3점]

① 1×10^{-4} ② 1×10^{-3} ③ 1×10^2 ④ 1×10^3 ⑤ 1×10^4

19. 표는 a M $HCl(aq)$, b M $HBr(aq)$, c M $NaOH(aq)$의 부피를 달리하여 혼합한 수용액 (가)~(다)에 대한 자료이다.

24398-0079

혼합 용액		(가)	(나)	(다)
혼합 전 수용액의 부피(mL)	$HCl(aq)$	10	10	20
	$HBr(aq)$	10	20	x
	$NaOH(aq)$	10	20	y
혼합 용액에 존재하는 음이온 수의 비		$\frac{2}{5}\ \frac{3}{5}$	$\frac{1}{2}\ \frac{3}{8}\ \frac{1}{8}$	$\frac{1}{3}\ \frac{1}{3}\ \frac{1}{3}$

$\dfrac{x}{y}$는? (단, 혼합 용액의 부피는 혼합 전 각 용액의 부피의 합과 같고, 물의 자동 이온화는 무시한다.) [3점]

① $\frac{1}{2}$ ② $\frac{2}{3}$ ③ $\frac{4}{3}$ ④ 2 ⑤ $\frac{9}{4}$

20. 다음은 $A(g)$와 $B(g)$가 반응하여 $C(g)$와 $D(g)$를 생성하는 반응의 화학 반응식이다.

24398-0080

$$2A(g) + 3B(g) \longrightarrow 2C(g) + 4D(g)$$

표는 실린더에 $A(g)$와 $B(g)$를 넣고 반응을 완결시킨 실험 I과 II에서 반응 전 물질의 부피와 질량을 나타낸 것이고, 그림 (가)와 (나)는 I과 II의 반응 후 결과를 순서 없이 나타낸 것이다. I과 II에서 남아 있는 반응물의 종류는 서로 다르고, ⊙은 반응 후 $\dfrac{전체\ 기체의\ 양(mol)}{C(g)의\ 양(mol)}$이며, X는 A와 B 중 하나이다. II에서 생성된 $C(g)$의 질량은 $\dfrac{33}{4}w$ g이고, $y < 9$이다.

실험	$A(g)$의 부피(L)	$B(g)$의 질량(g)
I	$4V$	$6w$
II	$3V$	$12w$

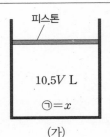

(가) (나)

$\dfrac{C의\ 분자량}{B의\ 분자량} \times \dfrac{y}{x}$는? (단, 실린더 속 기체의 온도와 압력은 일정하다.) [3점]

① $\frac{8}{11}$ ② $\frac{11}{7}$ ③ 2 ④ $\frac{22}{7}$ ⑤ 4

* 확인 사항
○ 답안지의 해당란에 필요한 내용을 정확히 기입(표기)했는지 확인하시오.

24398-0051

11. 다음은 25 ℃에서 식초 속 아세트산(CH_3COOH)의 함량을 구하기 위한 중화 적정 실험이다.

> [실험 과정]
> (가) 식초 A 10 mL에 물을 넣어 수용액 100 mL를 만든다.
> (나) 삼각 플라스크에 (가)의 수용액 20 mL를 넣고, 페놀프탈레인 용액을 2~3방울 떨어뜨린다.
> (다) 0.1 M NaOH(aq)을 뷰렛에 넣고 (나)의 삼각 플라스크에 떨어뜨리면서 잘 흔들어 준다.
> (라) (다)의 삼각 플라스크 속 수용액 전체가 붉게 변하는 순간까지 넣어 준 NaOH(aq)의 부피(V)를 측정한다.
>
> [자료 및 실험 결과]
> ○ 식초 A의 밀도: d g/mL
> ○ CH_3COOH의 화학식량: 60
> ○ (라)에서 V: 15 mL
> ○ 식초 A 100 g에 들어 있는 CH_3COOH의 질량: x g

x는? (단, 온도는 25 ℃로 일정하고, 중화 적정 과정에서 식초에 포함된 물질 중 CH_3COOH만 NaOH과 반응한다.)

① $\dfrac{3}{d}$　② $\dfrac{4}{d}$　③ $\dfrac{9}{2d}$　④ $\dfrac{8}{d}$　⑤ $\dfrac{9}{d}$

24398-0052

12. 그림은 2주기 원자 W~Z로 이루어진 분자 (가)~(다)의 구조식과 분자에 나타나는 부분 전하의 일부를 나타낸 것이다. (가)~(다)에서 W~Z는 모두 옥텟 규칙을 만족하고, 다중 결합은 나타내지 않았다.

$$\overset{\delta^-}{W-X-W} \qquad \overset{\delta^-}{Y-W-Y} \qquad \overset{\delta^-}{Y-X-Z}$$
$$\text{(가)} \qquad\qquad \text{(나)} \qquad\qquad \text{(다)}$$

이에 대한 설명으로 옳은 것만을 <보기>에서 있는 대로 고른 것은? (단, W~Z는 임의의 원소 기호이다.)

> ─── <보 기> ───
> ㄱ. (가)에는 다중 결합이 있다.
> ㄴ. 비공유 전자쌍 수는 (나)가 (다)의 2배이다.
> ㄷ. 화합물 Z_2Y_2에서 Z는 부분적인 음전하(δ^-)를 띤다.

① ㄱ　② ㄷ　③ ㄱ, ㄴ　④ ㄴ, ㄷ　⑤ ㄱ, ㄴ, ㄷ

24398-0053

13. 다음은 바닥상태 $_{11}$Na 원자의 전자 배치에서 전자가 들어 있는 오비탈 (가)~(라)에 대한 자료이다. n은 주 양자수, l은 방위(부) 양자수, m_l은 자기 양자수이다.

> ○ $n-l$는 (가)>(나)이다.
> ○ $n-m_l$는 (라)>(나)>(다)이다.
> ○ $\dfrac{n+l+m_l}{n}$는 (다)>(가)=(나)이다.

이에 대한 설명으로 옳은 것만을 <보기>에서 있는 대로 고른 것은? [3점]

> ─── <보 기> ───
> ㄱ. (나)는 $1s$이다.
> ㄴ. 오비탈에 들어 있는 전자 수는 (다)>(가)이다.
> ㄷ. 에너지 준위는 (다)>(라)이다.

① ㄱ　② ㄴ　③ ㄷ　④ ㄱ, ㄴ　⑤ ㄴ, ㄷ

24398-0054

14. 그림은 원자 X~Z의 원자가 전자가 느끼는 유효 핵전하, 제1 이온화 에너지, 원자 반지름의 크기를 삼각형 모형으로 나타낸 것이다. X~Z는 N, O, Na을 순서 없이 나타낸 것이고, 원자가 전자가 느끼는 유효 핵전하는 N>Na이며, 전기 음성도는 Z>Y이다. Z는 나타내지 않았다.

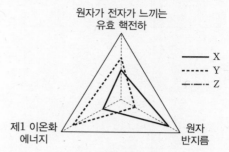

Z를 나타낸 모형으로 가장 적절한 것은? [3점]

24398-0055

15. 다음은 금속 M과 관련된 2가지 산화 환원 반응에 대한 자료이다. M의 산화물에서 산소(O)의 산화수는 -2이다.

> ○ 화학 반응식
> (가) $MO_2 + 4HCl \longrightarrow MCl_2 + 2H_2O + Cl_2$
> (나) $2MO_4^- + aSO_3^{2-} + bH_2O \longrightarrow 2MO_x + aSO_4^{2-} + cOH^-$
> 　　　　　　　　　　　　　　　　　　　(a~c는 반응 계수)
>
> ○ $\dfrac{|(나)에서\ M의\ 산화수\ 변화량|}{|(가)에서\ M의\ 산화수\ 변화량|} = \dfrac{3}{2}$이다.

$\dfrac{a+c}{x}$는? (단, M은 임의의 원소 기호이다.) [3점]

① $\dfrac{4}{3}$　② $\dfrac{3}{2}$　③ $\dfrac{5}{3}$　④ 2　⑤ $\dfrac{5}{2}$

24398-0056

16. 표는 2주기 원소 W~Z로 이루어진 분자 (가)~(라)에 대한 자료이다. (가)~(라)에서 모든 원자는 옥텟 규칙을 만족하고, 분자를 구성하는 모든 원자의 원자가 전자 수의 합은 (나)와 (라)가 같다.

분자	(가)	(나)	(다)	(라)
구성 원소	W, X	X, Y	X, Y, Z	W, X, Z
분자당 구성 원자 수	3	4	3	4
$\dfrac{\text{비공유 전자쌍 수}}{\text{공유 전자쌍 수}}$ (상댓값)	2	a	b	1

이에 대한 설명으로 옳은 것만을 <보기>에서 있는 대로 고른 것은? (단, W~Z는 임의의 원소 기호이다.) [3점]

<보 기>
ㄱ. $a+2b=2$이다.
ㄴ. 중심 원자의 결합각은 (가)>(다)이다.
ㄷ. (나)와 (라)에는 2중 결합이 있다.

① ㄱ　　② ㄴ　　③ ㄱ, ㄷ　　④ ㄴ, ㄷ　　⑤ ㄱ, ㄴ, ㄷ

24398-0057

17. 그림은 25 ℃에서 수용액 (가)~(다)의 [OH⁻]와 $\dfrac{\text{pOH}}{\text{pH}}$를 나타낸 것이다.

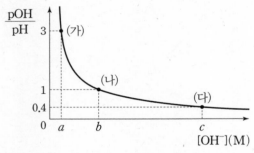

이에 대한 설명으로 옳은 것만을 <보기>에서 있는 대로 고른 것은? (단, 25 ℃에서 물의 이온화 상수(K_W)는 1×10^{-14}이다.) [3점]

<보 기>
ㄱ. (가)는 산성이다.
ㄴ. (가)의 $\dfrac{[\text{OH}^-]}{[\text{H}_3\text{O}^+]}=b$이다.
ㄷ. $c=1\times10^{-4}$이다.

① ㄱ　　② ㄷ　　③ ㄱ, ㄴ　　④ ㄴ, ㄷ　　⑤ ㄱ, ㄴ, ㄷ

24398-0058

18. 표는 x M HCl(aq), y M NaOH(aq), z M Ca(OH)$_2$(aq)의 부피를 달리하여 혼합한 용액 (가)~(다)에 대한 자료이다. (가)~(다)는 산성, 중성, 염기성을 순서 없이 나타낸 것이며, (다)에 존재하는 모든 양이온의 양은 4×10^{-3} mol이다.

혼합 용액		(가)	(나)	(다)
혼합 전 수용액의 부피(mL)	x M HCl(aq)	a	a	$2a$
	y M NaOH(aq)	20	20	20
	z M Ca(OH)$_2$(aq)	0	10	10
모든 양이온의 몰 농도(M) 합(상댓값)		b	b	4
모든 음이온의 양(×10^{-3} mol)		3	6	6

$\dfrac{a}{b}\times\dfrac{x}{z}$는? (단, 혼합 용액의 부피는 혼합 전 각 용액의 부피의 합과 같고, 물의 자동 이온화는 무시한다.) [3점]

① 2　　② 3　　③ 4　　④ 6　　⑤ 9

24398-0059

19. 그림 (가)는 실린더에 XY$_n$(g) w g과 Z$_2$Y$_n$(g) x g이 들어 있는 것을, (나)는 (가)의 실린더에 Z$_2$Y$_n$(g) w g을 추가한 것을 나타낸 것이다. (가)의 실린더에 들어 있는 X 전체의 질량은 Y 전체의 질량의 2배이고, (가)와 (나)의 실린더에 들어 있는 $\dfrac{\text{X 원자 수}}{\text{Y 원자 수}}$는 각각 $\dfrac{1}{6}$과 $\dfrac{1}{8}$이며, 실린더 속 전체 기체의 밀도는 각각 $8d$ g/L와 $9d$ g/L이다.

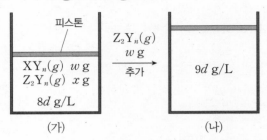

이에 대한 설명으로 옳은 것만을 <보기>에서 있는 대로 고른 것은? (단, X~Z는 임의의 원소 기호이고, XY$_n$과 Z$_2$Y$_n$은 서로 반응하지 않으며, 실린더 속 기체의 온도와 압력은 일정하다.) [3점]

<보 기>
ㄱ. $x=w$이다.
ㄴ. 원자량 비는 X : Z=6 : 7이다.
ㄷ. (나)의 실린더에 들어 있는 $\dfrac{\text{Z 원자 수}}{\text{전체 원자 수}}=\dfrac{4}{11}$이다.

① ㄱ　　② ㄷ　　③ ㄱ, ㄴ　　④ ㄴ, ㄷ　　⑤ ㄱ, ㄴ, ㄷ

24398-0060

20. 다음은 A(g)와 B(g)가 반응하여 C(g)를 생성하는 반응의 화학 반응식이다.

$$A(g) + bB(g) \longrightarrow cC(g) \ (b\text{와 } c\text{는 반응 계수})$$

표는 실린더에 A(g)와 B(g)를 넣고 반응을 완결시킨 실험 I과 II에 대한 자료이다. I과 II에서 남은 반응물의 종류는 서로 다르고, 생성된 C(g)의 양(mol)은 II에서가 I에서의 2배이다.

실험	반응 전 질량비	반응 후		
		A(g) 또는 B(g)의 질량(g)	$\dfrac{\text{C}(g)\text{의 양(mol)}}{\text{전체 기체의 양(mol)}}$	전체 기체의 부피(L)
I	A(g) : B(g)=4 : 5	$8w$	$\dfrac{1}{2}$	V_1
II	A(g) : B(g)=1 : 5	$10w$	$\dfrac{3}{5}$	V_2

이에 대한 설명으로 옳은 것만을 <보기>에서 있는 대로 고른 것은? (단, 실린더 속 기체의 온도와 압력은 일정하다.) [3점]

<보 기>
ㄱ. $b=2c$이다.
ㄴ. 분자량 비는 A : C=4 : 19이다.
ㄷ. $\dfrac{V_1}{V_2}=\dfrac{3}{5}$이다.

① ㄱ　　② ㄷ　　③ ㄱ, ㄴ　　④ ㄱ, ㄷ　　⑤ ㄴ, ㄷ

* 확인 사항

○ 답안지의 해당란에 필요한 내용을 정확히 기입(표기)했는지 확인하시오.

24398-0032

12. 그림은 실린더에 $C_3H_4(g)$과 $O_2(g)$를 넣고 반응을 완결시켰을 때, 반응 전과 후 실린더에 존재하는 물질을 나타낸 것이다.

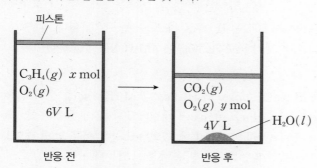

피스톤

$C_3H_4(g)$ x mol $O_2(g)$ $6V$ L	\rightarrow

CO$_2$(g)
O$_2$(g) y mol

$4V$ L ── H$_2$O(l)

반응 전 　　　반응 후

$\dfrac{y}{x}$는? (단, 실린더 속 기체의 온도와 압력은 일정하고, H$_2$O(l)의 증발은 무시한다.)

① $\dfrac{1}{2}$　　② 1　　③ $\dfrac{4}{3}$　　④ $\dfrac{3}{2}$　　⑤ 2

24398-0033

13. 표는 25 ℃에서 수용액 (가)~(다)에 대한 자료이다. (가)~(다)의 액성은 모두 다르며 각각 산성, 중성, 염기성 중 하나이다.

수용액	(가)	(나)	(다)
$\dfrac{pOH}{pH}$ (상댓값)	2	5	x
H_3O^+의 몰 농도(M)	a		$a \times 10^4$

이에 대한 설명으로 옳은 것만을 <보기>에서 있는 대로 고른 것은? (단, 25 ℃에서 물의 이온화 상수(K_w)는 1×10^{-14}이다.) [3점]

── <보 기> ──
ㄱ. (가)는 중성 용액이다.
ㄴ. $x = \dfrac{20}{3}$이다.
ㄷ. $\dfrac{[OH^-]}{[H_3O^+]}$는 (다)가 (나)의 100배이다.

① ㄱ　　② ㄴ　　③ ㄱ, ㄷ　　④ ㄴ, ㄷ　　⑤ ㄱ, ㄴ, ㄷ

24398-0034

14. 표는 X 수용액 (가)와 (나)에 대한 자료이다. X의 분자량은 60이다.

X(aq)	(가)	(나)
몰 농도(M)	0.4	x
X의 질량(g)	2.4	18
수용액의 부피(mL)		500

(가)에 (나) V mL와 물 350 mL를 혼합한 수용액의 몰 농도가 0.14 M일 때, $x \times V$는? (단, 온도는 일정하고, 혼합 용액의 부피는 혼합 전 용액과 물의 부피의 합과 같다.)

① 18　　② 21　　③ 24　　④ 27　　⑤ 30

24398-0035

15. 다음은 금속 A~C의 산화 환원 반응 실험이다. m과 n은 3 이하의 자연수이다.

[실험 과정]
(가) $A^{m+}(aq)$ V mL와 $B^{n+}(aq)$ V mL가 각각 들어 있는 비커 Ⅰ과 Ⅱ를 준비한다.
(나) 비커 Ⅰ에 C(s) w g을 넣어 반응시킨다.
(다) 비커 Ⅱ에 C(s) w g을 넣어 반응시킨다.
(라) (나)의 비커 Ⅰ의 수용액을 (다)의 비커 Ⅱ에 모두 넣어 반응시킨다.

[실험 결과]
○ (가)에서 수용액에 들어 있는 A^{m+}과 B^{n+}은 각각 xN mol이다.
○ (나)와 (라) 과정 후 C는 모두 C^{3+}이 되었다.
○ 각 과정 후 수용액에 들어 있는 양이온의 종류와 전체 양이온의 수

과정	(나)	(다)	(라)
양이온의 종류	A^{m+}, C^{3+}	C^{3+}	C^{3+}
전체 양이온의 수(mol)	$9N$	$4N$	yN

이에 대한 설명으로 옳은 것만을 <보기>에서 있는 대로 고른 것은? (단, A~C는 임의의 원소 기호이고 물과 반응하지 않으며, 음이온은 반응하지 않는다.) [3점]

── <보 기> ──
ㄱ. (나)와 (다)에서 반응이 진행될 때 C(s)는 환원제로 작용한다.
ㄴ. $m = 2$이다.
ㄷ. $y = 12$이다.

① ㄱ　　② ㄷ　　③ ㄱ, ㄴ　　④ ㄴ, ㄷ　　⑤ ㄱ, ㄴ, ㄷ

24398-0036

16. 다음은 용기 (가)~(다)에 들어 있는 기체 X$_2$, Y와 각 기체의 구성 원자 X, Y에 대한 자료이다.

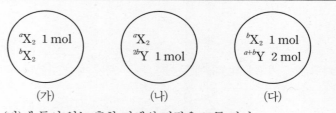

aX_2 1 mol
bX_2

(가)

aX_2 1 mol
^{2b}Y 1 mol

(나)

bX_2 1 mol
^{a+b}Y 2 mol

(다)

○ (가)~(다)에 들어 있는 혼합 기체의 질량은 모두 같다.
○ (가)에 들어 있는 $\dfrac{중성자의 \ 양(mol)}{양성자의 \ 양(mol)} = \dfrac{2}{3}$이다.
○ 구성 원자 X와 Y에 대한 자료

원자	aX	bX	^{2b}Y	^{a+b}Y
원자 번호	a	a	b	b
원자량	a	b	$2b$	$a+b$

이에 대한 설명으로 옳은 것만을 <보기>에서 있는 대로 고른 것은? (단, X와 Y는 임의의 원소 기호이다.) [3점]

── <보 기> ──
ㄱ. $\dfrac{b}{a} = 2$이다.
ㄴ. 혼합 기체의 양(mol)은 (나)에서가 (가)에서보다 많다.
ㄷ. 용기에 들어 있는 중성자수의 비는 (나) : (다) = 3 : 4이다.

① ㄱ　　② ㄷ　　③ ㄱ, ㄴ　　④ ㄴ, ㄷ　　⑤ ㄱ, ㄴ, ㄷ

24398-0037

17. 다음은 바닥상태 원자 W~Z에 대한 자료이다. W~Z의 원자 번호는 각각 7~13 중 하나이다.

○ W~Z의 이온은 모두 Ne의 전자 배치를 갖는다.
○ W~Z의 원자가 전자 수와 홀전자 수

원자	W	X	Y	Z
원자가 전자 수	a	b		
홀전자 수			a	c

○ 제2 이온화 에너지는 W>X>Y이다.
○ 이온 반지름은 Z>X이다.

이에 대한 설명으로 옳은 것만을 <보기>에서 있는 대로 고른 것은? (단, W~Z는 임의의 원소 기호이다.) [3점]

＜보 기＞
ㄱ. Y의 원자 번호는 7이다.
ㄴ. $b=2c$이다.
ㄷ. 제2 이온화 에너지는 Z>W이다.

① ㄱ ② ㄴ ③ ㄷ ④ ㄱ, ㄷ ⑤ ㄴ, ㄷ

24398-0038

18. 다음은 용기 (가)와 (나)에 들어 있는 기체에 대한 자료이다.

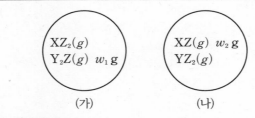

(가) (나)

○ (가)에서 $\dfrac{Z \text{ 원자 수}}{X \text{ 원자 수}}=\dfrac{5}{2}$이다.

○ (가)와 (나)에 들어 있는 원자의 질량

용기	(가)	(나)
Y 원자의 질량(g)	$7w$	$7w$
Z 원자의 질량(g)	$20w$	$20w$

○ 1 g에 들어 있는 전체 원자 수 비는 (가) : (나)=45 : 44이다.

$\dfrac{w_2}{w_1}$는? (단, X~Z는 임의의 원소 기호이고, 모든 기체는 반응하지 않는다.)

① $\dfrac{1}{3}$ ② $\dfrac{3}{8}$ ③ $\dfrac{12}{23}$ ④ $\dfrac{7}{11}$ ⑤ $\dfrac{8}{9}$

24398-0039

19. 다음은 중화 반응 실험이다.

[자료]
○ 수용액에서 H_2X는 H^+과 X^{2-}으로 모두 이온화된다.
○ ⊙과 ⓒ은 각각 y M HCl(aq)과 y M $H_2X(aq)$ 중 하나이다.

[실험 과정]
(가) x M NaOH(aq), y M HCl(aq), y M $H_2X(aq)$을 준비한다.
(나) x M NaOH(aq) 10 mL에 ⊙ 20 mL를 넣어 혼합 용액 I을 만든다.
(다) x M NaOH(aq) 10 mL에 ⓒ 20 mL를 넣어 혼합 용액 Ⅱ를 만든다.
(라) I과 Ⅱ를 혼합하여 혼합 용액 Ⅲ을 만든다.

[실험 결과]
○ Ⅱ에서 $\dfrac{\text{모든 음이온의 양(mol)}}{\text{모든 양이온의 양(mol)}}=1$이다.
○ Ⅲ은 산성이다.
○ 혼합 용액 I~Ⅲ에 대한 자료

혼합 용액	I	Ⅱ	Ⅲ
모든 이온의 몰 농도(M) 합	0.6	k	
모든 양이온의 양(mol)(상댓값)		4	9

$k \times \dfrac{y}{x}$는? (단, 혼합 용액의 부피는 혼합 전 각 용액의 부피의 합과 같고, 물의 자동 이온화는 무시한다.) [3점]

① $\dfrac{1}{8}$ ② $\dfrac{1}{6}$ ③ $\dfrac{1}{5}$ ④ $\dfrac{1}{4}$ ⑤ $\dfrac{1}{2}$

24398-0040

20. 다음은 A(g)와 B(g)가 반응하여 C(g)를 생성하는 반응의 화학 반응식이다.

$$a\text{A}(g)+\text{B}(g) \longrightarrow 2\text{C}(g) \ (a\text{는 반응 계수})$$

표는 실린더에 A(g)와 B(g)의 질량을 달리하여 넣고 반응을 완결시킨 실험 I~Ⅲ에 대한 자료이다. $\dfrac{\text{B의 분자량}}{\text{A의 분자량}}<1$이고, I에서 반응 후 실린더에 들어 있는 두 기체의 질량비는 5 : 2이다.

실험		I	Ⅱ	Ⅲ
반응 전	A(g)의 질량(g)	12	12	$8w$
	B(g)의 질량(g)	2	$2+w$	$4w$
반응 후	전체 기체의 부피(L)	V_1	V_1	V_2
	$\dfrac{\text{A}(g)\text{의 양(mol)}}{\text{C}(g)\text{의 양(mol)}}$		$\dfrac{1}{5}$	

$(a+w) \times \dfrac{V_2}{V_1}$는? (단, 실린더 속 기체의 온도와 압력은 일정하다.) [3점]

① $\dfrac{1}{2}$ ② $\dfrac{3}{4}$ ③ 1 ④ $\dfrac{5}{4}$ ⑤ $\dfrac{3}{2}$

＊ 확인 사항
○ 답안지의 해당란에 필요한 내용을 정확히 기입(표기)했는지 확인하시오.

24398-0011

11. 다음은 금속 A~C와 관련된 산화 환원 반응 실험이다.

[실험 과정]
(가) A^{m+} $10N$ mol이 들어 있는 수용액 V mL를 준비한다.
(나) (가)의 $A^{m+}(aq)$ V_1 mL에 B(s)를 넣어 반응시킨다.
(다) (가)의 $A^{m+}(aq)$ V_2 mL에 C(s)를 넣어 반응시킨다.

[실험 결과]
○ $V_1 + V_2 = V$ 이다.
○ (나)에서 B는 모두 B^{2+}이 되었고, (다)에서 C는 모두 C^{3+}이 되었다.
○ 각 과정 후 수용액에 들어 있는 양이온의 종류와 전체 양이온의 양

과정	(나)	(다)
양이온의 종류	A^{m+}, B^{2+}	C^{3+}
전체 양이온의 양(mol)	$4N$	N

이에 대한 설명으로 옳은 것만을 <보기>에서 있는 대로 고른 것은? (단, A~C는 임의의 원소 기호이고 물과 반응하지 않으며, 음이온은 반응에 참여하지 않는다.) [3점]

─────── <보 기> ───────
ㄱ. $m=1$이다.
ㄴ. (나)와 (다)에서 A^{m+}은 산화제로 작용한다.
ㄷ. (나) 과정 후 수용액에 들어 있는 이온 수 비는 $A^{m+} : B^{2+} = 1 : 3$이다.

① ㄱ ② ㄷ ③ ㄱ, ㄴ ④ ㄴ, ㄷ ⑤ ㄱ, ㄴ, ㄷ

24398-0012

12. 다음은 A(aq) I과 II를 만드는 실험이다.

[자료]
○ X(aq)과 Y(aq)은 각각 x M A(aq)과 y M A(aq) 중 하나이다.

[실험 과정]
(가) $2y$ M A(aq), X(aq), Y(aq)을 준비한다.
(나) $2y$ M A(aq) 50 mL에 X(aq) 50 mL를 혼합하여 수용액 I 100 mL를 만든다.
(다) (나)에서 만든 I에 Y(aq) 100 mL를 혼합하여 수용액 II 200 mL를 만든다.

[실험 결과]
○ I과 II의 몰 농도(M)는 같다.

$\dfrac{y}{x}$는? [3점]

① $\dfrac{1}{4}$ ② $\dfrac{2}{5}$ ③ $\dfrac{1}{2}$ ④ $\dfrac{2}{3}$ ⑤ $\dfrac{3}{4}$

24398-0013

13. 표는 1, 2주기 원자 X~Z에 대한 자료이다. X~Z의 양성자수의 합은 $3a$ 이다.

원자	X	Y	Z
양성자수	a	b	c
중성자수−양성자수	$-b$	b	0
질량수	x	x	y
원자량	x		y

이에 대한 설명으로 옳은 것만을 <보기>에서 있는 대로 고른 것은? (단, X~Z는 임의의 원소 기호이다.)

─────── <보 기> ───────
ㄱ. Y의 질량수는 Z의 중성자수와 같다.
ㄴ. $\dfrac{1\,\text{g의 Z에 들어 있는 중성자수}}{1\,\text{g의 X에 들어 있는 양성자수}} = \dfrac{1}{2}$이다.
ㄷ. $\dfrac{1\,\text{mol의 Z에 들어 있는 중성자수}}{1\,\text{mol의 Y에 들어 있는 양성자수}} = 2$이다.

① ㄱ ② ㄴ ③ ㄱ, ㄷ ④ ㄴ, ㄷ ⑤ ㄱ, ㄴ, ㄷ

24398-0014

14. 표는 분자 (가)와 (나)에 대한 자료이다. X와 Y는 2주기 원소이고, (가)와 (나)에서 2, 3주기 원자는 모두 옥텟 규칙을 만족한다.

분자	구성 원자 수				비공유 전자쌍 수 (상댓값)
	X	Y	H	Cl	
(가)	1	0	a	b	2
(나)	0	1	c	a	3

이에 대한 설명으로 옳은 것만을 <보기>에서 있는 대로 고른 것은? (단, X와 Y는 임의의 원소 기호이다.)

─────── <보 기> ───────
ㄱ. Y는 탄소(C)이다.
ㄴ. (가)의 분자 모양은 삼각뿔형이다.
ㄷ. (나)의 비공유 전자쌍 수는 6이다.

① ㄱ ② ㄷ ③ ㄱ, ㄴ ④ ㄴ, ㄷ ⑤ ㄱ, ㄴ, ㄷ

24398-0015

15. 다음은 식초 A를 이용한 중화 적정 실험이다.

[자료]
○ 식초 A의 밀도: d g/mL
○ CH_3COOH의 분자량: 60

[실험 과정]
(가) 식초 A 20 g에 물을 넣어 100 mL 수용액을 만든다.
(나) (가)의 수용액 40 mL에 페놀프탈레인 용액을 2~3방울 떨어뜨린다.
(다) (나)의 수용액을 0.02 M NaOH(aq)으로 적정하면서 수용액 전체가 붉게 변하는 순간까지 넣어 준 NaOH(aq)의 부피를 측정한다.

[실험 결과]
○ 적정에 사용된 NaOH(aq)의 부피: V mL

식초 A 10 mL에 들어 있는 CH_3COOH의 질량(g)은? (단, 온도는 25 ℃로 일정하고, 중화 적정 과정에서 식초 A에 포함된 물질 중 CH_3COOH만 NaOH과 반응한다.)

① $\dfrac{3dV}{2000}$ ② $\dfrac{dV}{500}$ ③ $\dfrac{dV}{375}$ ④ $\dfrac{3dV}{1000}$ ⑤ $\dfrac{dV}{200}$

16. 다음은 25 °C에서 수용액 (가)~(다)에 대한 자료이다. (가)~(다) 중 산성 용액은 1가지이다.

○ (가)에서 $\dfrac{[H_3O^+]}{[OH^-]}=1000$이다.

○ $[OH^-]$는 (나)가 (다)의 $10^{2.5}$배이다.

○ $|pH-pOH|$은 (가)와 (다)가 같다.

이에 대한 설명으로 옳은 것만을 <보기>에서 있는 대로 고른 것은? (단, 25 °C에서 물의 이온화 상수(K_W)는 1×10^{-14}이다.) [3점]

―――――<보 기>―――――

ㄱ. (다)의 pH는 9.0이다.

ㄴ. (나)에서 $|pH-pOH|=8.0$이다.

ㄷ. $\dfrac{(가)에서\ [H_3O^+]}{(나)에서\ [H_3O^+]}=1\times10^5$이다.

① ㄱ ② ㄴ ③ ㄷ ④ ㄱ, ㄴ ⑤ ㄴ, ㄷ

17. 다음은 바닥상태 원자 W~Z에 대한 자료이다. W~Z는 Mg, Al, P, S 을 순서 없이 나타낸 것이다.

○ 홀전자 수는 X>W이다.

○ $\dfrac{전자가\ 2개\ 들어\ 있는\ p\ 오비탈\ 수}{원자가\ 전자\ 수}=Z>X>Y$이다.

○ W, X, Z의 원자 반지름 또는 원자가 전자가 느끼는 유효 핵전하

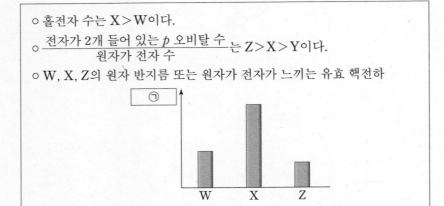

이에 대한 설명으로 옳은 것만을 <보기>에서 있는 대로 고른 것은? [3점]

―――――<보 기>―――――

ㄱ. ㉠은 원자 반지름이다.

ㄴ. X는 S이다.

ㄷ. 원자가 전자가 느끼는 유효 핵전하는 Y>X이다.

① ㄱ ② ㄴ ③ ㄱ, ㄴ ④ ㄱ, ㄷ ⑤ ㄴ, ㄷ

18. 표는 같은 온도와 압력에서 실린더 (가)~(다)에 들어 있는 기체에 대한 자료이다.

실린더		(가)	(나)	(다)
기체의 질량(g)	X_2Y_6	$3w$	$3w$	$4.5w$
	X_3Y_a	0	$2w$	$6w$
단위 부피당 Y 원자 수 (상댓값)		9	8	x
1 g의 부피 (상댓값)		10	9	

$a\times x$는? (단, X와 Y는 임의의 원소 기호이다.) [3점]

① 18 ② 21 ③ 24 ④ 27 ⑤ 30

19. 다음은 중화 반응 실험이다.

[자료]

○ 수용액에서 H_2X는 H^+과 X^{2-}으로 모두 이온화된다.

[실험 과정]

(가) 0.6 M NaOH(aq), a M HCl(aq), b M H_2X(aq)을 준비한다.

(나) 3개의 비커에 (가)의 3가지 수용액의 부피를 달리하여 혼합한 용액 I~III을 만든다.

[실험 결과]

○ 혼합 용액 I~III 중 산성 용액은 2가지이다.

○ 혼합 용액 I~III에 대한 자료

혼합 용액	혼합 전 수용액의 부피(mL)			모든 이온의 몰 농도(M) 합
	0.6 M NaOH(aq)	a M HCl(aq)	b M H_2X(aq)	
I	V	10	0	0.6
II	V	20	0	0.8
III	$2V$	0	10	0.8

0.6 M NaOH(aq), a M HCl(aq), b M H_2X(aq)을 4 : 3 : 1의 부피비로 혼합한 용액에서 모든 이온의 몰 농도(M) 합은? (단, 혼합 용액의 부피는 혼합 전 각 용액의 부피의 합과 같고, 물의 자동 이온화는 무시한다.) [3점]

① $\dfrac{3}{5}$ ② $\dfrac{13}{20}$ ③ $\dfrac{7}{10}$ ④ $\dfrac{3}{4}$ ⑤ $\dfrac{4}{5}$

20. 다음은 A(g)와 B(g)가 반응하여 C(g)를 생성하는 반응의 화학 반응식 이다.

$$aA(g)+bB(g) \longrightarrow cC(g)\ (a{\sim}c는\ 반응\ 계수)$$

표는 실린더에 A(g)와 B(g)를 넣고 반응을 완결시킨 실험 I~III에 대한 자료이다.

실험		I	II	III
반응 전	A(g)의 질량(g)	w	w	$2w$
	B(g)의 질량(g)	$2w$	$6w$	w
반응 후	$\dfrac{C(g)의\ 양(mol)}{혼합\ 기체의\ 양(mol)}$	$\dfrac{2}{3}$	$\dfrac{2}{3}$	x
	혼합 기체의 부피(L)	V	$2V$	

$\dfrac{C의\ 분자량}{A의\ 분자량}\times x$는? (단, 실린더 속 기체의 온도와 압력은 일정하다.)

① $\dfrac{1}{3}$ ② $\dfrac{1}{2}$ ③ $\dfrac{5}{9}$ ④ $\dfrac{5}{8}$ ⑤ $\dfrac{2}{3}$

* 확인 사항

○ 답안지의 해당란에 필요한 내용을 정확히 기입(표기)했는지 확인하시오.

과학탐구 영역(화학 I) 정답과 해설

제 1 회

정답

1	⑤	2	①	3	③	4	③	5	④
6	②	7	②	8	②	9	③	10	①
11	⑤	12	④	13	①	14	⑤	15	①
16	②	17	②	18	⑤	19	④	20	③

해설

1. 화학의 유용성과 열의 출입 정답 ⑤

X는 에탄올(C_2H_5OH)을 발효시켜 얻을 수 있으므로 X는 아세트산(CH_3COOH)이다.

〔정답 맞히기〕 ㄱ. X(CH_3COOH)는 탄소(C)를 포함하는 물질이므로 탄소 화합물이다.

ㄴ. 식초는 다량의 물에 CH_3COOH을 넣어 만든다. 따라서 X(CH_3COOH)는 식초의 성분이다.

ㄷ. CH_3COOH 수용액은 산성이므로 염기성인 NaOH 수용액과 중화 반응을 한다. 중화 반응이 일어날 때 열이 발생하므로 ㉠은 발열 반응이다.

2. 화학 결합 모형 정답 ①

A는 전자 1개를 잃고 A^+이 되었으므로 3주기 1족 원소인 나트륨(Na)이다. B와 C는 전자쌍 1개를 공유하고 A로부터 전자 1개를 얻었으므로 B와 C는 각각 16족과 17족 원소 중 하나인데, 원자가 전자 수는 C>B이므로 B는 2주기 16족 원소인 산소(O)이고 C는 3주기 17족 원소인 염소(Cl)이다.

〔정답 맞히기〕 ㄱ. A(Na)는 금속 원소이므로 A(s)는 전성(펴짐성)이 있다.

〔오답 피하기〕 ㄴ. C(Cl)는 3주기 원소이다.

ㄷ. B(O)와 C(Cl)는 모두 비금속 원소이므로 $C_2B(Cl_2O)$는 공유 결합 물질이다.

3. 산화 환원 반응과 산화수 정답 ③

〔정답 맞히기〕 X의 산화수는 XO_m^-에서 $2m-1$, X^{n+}에서 n이고, C의 산화수는 $C_2O_4^{2-}$에서 +3, CO_2에서 +4이다. 증가한 산화수의 총합과 감소한 산화수의 총합은 같으므로 $a \times (2m-1-n)=10$이다. 또한 반응 전후 O 원자 수는 같으므로 $am+20=28$에서 $am=8$이다. m은 8보다 작은 자연수이므로 $a=2$이고 $m=4$이다. 또한 $2am-a-an=10$으로부터 $a(n+1)=6$이므로 $n=2$이다. 산화 환원 반응의 화학 반응식을 완성하면 다음과 같다.

$$2XO_4^- + 5C_2O_4^{2-} + 16H^+ \longrightarrow 2X^{2+} + 10CO_2 + 8H_2O$$

$a=2$, $m=4$, $n=2$이므로 $\dfrac{m+n}{a}=3$이다.

4. 분자의 극성과 성질 정답 ③

(가)에는 무극성 공유 결합이 있으므로 (가)는 X_2이다. X~Z는 2주기 원소이고, 분자에서 옥텟 규칙을 만족하므로 삼원자 분자이면서 분자의 쌍극자 모멘트가 0인 (나)는 CO_2이다.

만일 (나)가 XY_2라면 X는 C이고 (다)는 ZX_2인데, 이 경우 구성 원자가 옥텟 규칙을 만족하는 ZX_2에 해당하는 분자가 없으므로 (나)는 ZX_2이고, X는 O, Z는 C이다. 따라서 (다)는 XY_2이므로 Y는 F이다.

〔정답 맞히기〕 ㄱ. (나)는 ZX_2이다.

ㄴ. (다)는 OF_2이고 분자 모양이 굽은 형이므로 분자의 쌍극자 모멘트가 0이 아니다.

〔오답 피하기〕 ㄷ. 전기 음성도는 Y(F)>X(O)>Z(C)이므로 (나)(CO_2)에서 X(O)는 부분적인 음전하(δ^-)를 띠고, (다)(OF_2)에서 X(O)는 부분적인 양전하(δ^+)를 띤다.

5. 동적 평형 정답 ④

동적 평형 상태에서 액체의 증발과 기체의 응축은 같은 속도로 일어난다.

〔정답 맞히기〕 ㄴ. (가)는 동적 평형 상태에 도달하기 전이므로 액체의 증발 속도가 기체의 응축 속도보다 크다. 따라서 (가)에서 $\dfrac{\text{액체의 증발 속도}}{\text{기체의 응축 속도}}>1$이다. (나)는 동적 평형 상태이므로 $\dfrac{\text{액체의 증발 속도}}{\text{기체의 응축 속도}}=1$이다.

따라서 $\dfrac{\text{액체의 증발 속도}}{\text{기체의 응축 속도}}$는 (가)>(나)이다.

ㄷ. $H_2O(l)$과 $H_2O(g)$는 $2t$일 때 동적 평형 상태에 도달하므로 $2t$일 때 $H_2O(g)$의 양은 (가)에서의 $H_2O(g)$의 양인 n mol보다 많다. $C_2H_5OH(l)$과 $C_2H_5OH(g)$은 t일 때 동적 평형 상태에 도달하므로 $2t$일 때 $C_2H_5OH(g)$의 양은 (나)에서의 $C_2H_5OH(g)$의 양인 n mol과 같다. 따라서 $2t$일 때 용기 속 기체의 양(mol)은 $H_2O(g)>C_2H_5OH(g)$이다.

〔오답 피하기〕 ㄱ. (나)에서 $C_2H_5OH(l)$과 $C_2H_5OH(g)$은 동적 평형 상태에 도달하였으며 $C_2H_5OH(g)$의 응축은 계속 일어나고 있다.

6. 분자의 구조 정답 ②

분자에서 W~Z는 옥텟 규칙을 만족하므로 W는 산소(O), X는 질소(N), Y는 플루오린(F), Z는 탄소(C)이다. 따라서 (가)는 O=N−F, (나)는 N≡C−F이다.

〔정답 맞히기〕 ㄴ. (가)(O=N−F)와 (나)(N≡C−F)는 모두 분자의 쌍극자 모멘트가 0이 아니므로 극성 분자이다.

〔오답 피하기〕 ㄱ. (가)(O=N−F)는 공유 전자쌍 수가 3, 비공유 전자쌍 수가 6이므로 $\dfrac{\text{비공유 전자쌍 수}}{\text{공유 전자쌍 수}}=2$이다. (나)(N≡C−F)는 공유 전자쌍 수가 4, 비공유 전자쌍 수가 4이므로 $\dfrac{\text{비공유 전자쌍 수}}{\text{공유 전자쌍 수}}=1$이다.

ㄷ. (가)(O=N−F)는 중심 원자에 비공유 전자쌍이 있으므로 분자 모양이 굽은 형이고, (나)(N≡C−F)는 중심 원자에 비공유 전자쌍이 없으므로 분자 모양이 직선형이다.

7. 원자의 전자 배치 정답 ②

$l=0$인 오비탈은 s 오비탈이고, s 오비탈에 들어 있는 전자 수 비가 X : Y=1 : 1이므로 X는 2주기 원소인 리튬(Li)이고, Y는 3주기 원소이다.

X(Li)의 $\dfrac{\text{전자가 들어 있는 오비탈 수}}{\text{홀전자 수}}=2$이고, $\dfrac{\text{전자가 들어 있는 오비탈 수}}{\text{홀전자 수}}$ 비는 X : Y : Z=1 : 2 : 3이므로 Y와 Z의 $\dfrac{\text{전자가 들어 있는 오비탈 수}}{\text{홀전자 수}}$는 각각 4와 6이다. 따라서 Y는 3주기 원소인 규소(Si), Z는 3주기 원소인 나트륨(Na)이다.

〔정답 맞히기〕 ㄴ. X는 Li, Z는 Na이므로 X와 Z는 같은 족 원소이다.

〔오답 피하기〕 ㄱ. Y(Si)는 3주기 원소이다.

ㄷ. $n=2$인 오비탈은 $2s$ 오비탈과 $2p$ 오비탈이므로 $n=2$인 오비탈에 들어 있는 전자 수는 Y(Si)와 Z(Na)가 모두 8로 같다.

8. 화학 반응식과 양적 관계 정답 ②

〔정답 맞히기〕 반응 후 실린더 속 기체의 종류는 $AB_2(g)$와 $AB_3(g)$이므로 생성물은 $AB_3(g)$이다. $AB_2(g)$와 $B_2(g)$가 반응하여 $AB_3(g)$가 생성되는 반응의 화학 반응식은 다음과 같다.

$$2AB_2(g) + B_2(g) \longrightarrow 2AB_3(g)$$

반응 후 $AB_2(g)$가 남았으므로 $B_2(g)$는 모두 반응하였고, 반응의 양적 관계를 나타내면 다음과 같다.

	$2AB_2(g)$	$+$	$B_2(g)$	\longrightarrow	$2AB_3(g)$
반응 전(mol)	x		y		0
반응(mol)	$-2y$		$-y$		$+2y$
반응 후(mol)	$x-2y$		0		$2y$

반응 전후 전체 기체의 부피비는 반응 전 : 반응 후 = $4 : 3 = (x+y) : x$이므로 $x=3y$이다.

반응 후 실린더에 남아 있는 $AB_2(g)$의 양은 y mol이고, 여기에 $B_2(g)$ $\dfrac{1}{2}y$ mol을 추가로 넣어 반응을 완결시키면 $AB_3(g)$ y mol이 추가로 생성되므로 전체 기체의 양은 $3y$ mol이고, 전체 기체의 부피는 3 L이다.

9. 오비탈과 양자수 정답 ③

수소 원자의 오비탈 중 $n+l$가 2, 3, 4인 오비탈에 대한 자료가 다음과 같다.

오비탈	$2s$	$2p$			$3s$	$3p$			$4s$
$n+l$	2	3			3	4			4
m_l	0	-1	0	$+1$	0	-1	0	$+1$	0
$\dfrac{n+m_l}{n}$	1	$\dfrac{1}{2}$	1	$\dfrac{3}{2}$	1	$\dfrac{2}{3}$	1	$\dfrac{4}{3}$	1

(가)는 $n+l=2$이므로 $2s$이고, $\dfrac{n+m_l}{n}$의 비가 (가) : (나) : (다)=2 : 3 : 2이므로 (나)는 $m_l=+1$인 $2p$, (다)는 $m_l=0$인 $3p$ 또는 $4s$ 중 하나이다. 그런데 (나)와 (다)는 l이 같으므로 (다)는 $m_l=0$인 $3p$이다.

〔정답 맞히기〕 ㄱ. (나)는 $2p$이다.

ㄷ. 수소 원자에서 오비탈의 에너지 준위는 주 양자수(n)가 클수록 높으므로 (다)>(나)이다.

〔오답 피하기〕 ㄴ. (가)는 $2s$, (다)는 $m_l=0$인 $3p$이므로 모두 $m_l=0$이다.

10. 원소의 주기적 성질 정답 ①

이온 반지름은 O>F>Na>Li이고, 제1 이온화 에너지는 F>O>Li>Na, 제2 이온화 에너지는 Li>Na>O>F이다.

Li, O, F, Na 중 O의 이온 반지름이 가장 크고, Na의 제1 이온화 에너지가 가장 작으므로 O와 Na은 X가 아니다. 따라서 X는 Li과 F 중 하나이다. X가 F이면 이온 반지름이 W>X이므로 W는 O인데, 이는 제2 이온화 에너지가 W>Z를 만족하지 않으므로 X는 Li이다. 또한 제1 이온화 에너지는 X>Y이므로 Y는 Na이고, W와 Z는 각각 O와 F 중 하나인데, 제2 이온화 에너지는 W>Z이므로 W는 O, Z는 F이다.

〔정답 맞히기〕 ㄱ. Y는 Na이다.

〔오답 피하기〕 ㄴ. X는 Li, Z는 F이므로 |이온의 전하|은 1로 같고, 이온 반지름은 F>Li이므로 $\dfrac{\text{이온 반지름}}{|\text{이온의 전하}|}$은 Z(F)>X(Li)이다.

ㄷ. W는 O, Z는 F인데 제1 이온화 에너지는 F>O이고 제2 이온화 에너지는 O>F이므로 $\dfrac{\text{제2 이온화 에너지}}{\text{제1 이온화 에너지}}$는 W(O)>Z(F)이다.

11. 금속의 산화 환원 반응　　〔정답 ⑤〕

(나)와 (다) 과정 후 전체 양이온 수가 반응 전 A^{m+}의 수보다 작으므로 m은 1 또는 2이다.

만일 $m=2$라면 (나)에서 반응 전 $A^{m+}(aq)\ V_1$ mL에 들어 있는 A^{m+}의 수는 $4N$ mol이므로 (다)에서 A^{m+} $6N$ mol이 반응하고 C^{3+} $4N$ mol이 생성되어야 하지만, 이는 제시된 자료에 맞지 않는다. 따라서 $m=1$이다.

(다) 과정 후 생성된 C^{3+}의 수는 N mol이므로 반응한 A^{+}의 수는 $3N$ mol이다. 따라서 (나)에서 반응 전 A^{+}의 수는 $7N$ mol이고, 생성된 B^{2+}의 수는 xN mol이라고 하면 반응 후 남아 있는 A^{+}의 수는 $(7-2x)N$ mol이므로 $(7-2x)+x=4$에서 $x=3$이다.

〔정답 맞히기〕 ㄱ. $m=1$이다.

ㄴ. (나)와 (다)에서 A^{m+}은 전자를 얻어 환원되므로 산화제로 작용한다.

ㄷ. (나) 과정 후 수용액에 들어 있는 이온 수 비는 $A^{m+} : B^{2+} = N : 3N = 1 : 3$이다.

12. 용액의 몰 농도　　〔정답 ④〕

〔정답 맞히기〕 만일 X(aq)이 x M A(aq)이라면 Ⅰ의 몰 농도(M)는 $\dfrac{100y+50x}{100}=\dfrac{x+2y}{2}$이다. (다)에서 Ⅰ 100 mL에 y M A(aq) 100 mL를 혼합했으므로 Ⅱ의 몰 농도(M)는 $\dfrac{(100y+50x)+100y}{200}=\dfrac{x+4y}{4}$이다. Ⅰ과 Ⅱ의 몰 농도는 같으므로 $\dfrac{x+2y}{2}=\dfrac{x+4y}{4}$에서 $x=0$이므로 모순이다. 따라서 X(aq)이 y M A(aq)이고 Y(aq)은 x M A(aq)이다.

Ⅰ의 몰 농도(M)는 $\dfrac{100y+50y}{100}=1.5y$, Ⅱ의 몰 농도(M)는 $\dfrac{150y+100x}{200}=\dfrac{2x+3y}{4}$이고, Ⅰ과 Ⅱ의 몰 농도는 같으므로 $1.5y=\dfrac{2x+3y}{4}$에서 $2x=3y$이다.

따라서 $\dfrac{y}{x}=\dfrac{2}{3}$이다.

13. 원자의 구성 입자　　〔정답 ①〕

양성자수가 a인 X는 (중성자수-양성자수)=$-b$이므로 중성자수는 $a-b$이고 질량수는 $2a-b$이다. 양성자수가 b인 Y는 (중성자수-양성자수)=b이므로 중성자수는 $2b$이고 질량수는 $3b$이다. X~Z의 양성자수의 합은 $3a$이므로 $b+c=2a$이고, X와 Y의 질량수는 같으므로 $2a-b=3b$이다. 이 두 식을 풀면 $a=2b$, $c=3b$이다.

〔정답 맞히기〕 ㄱ. Y의 질량수는 $3b$이다. Z는 양성자수가 $3b$이고 (중성자수-양성자수)=0이므로 Z의 중성자수는 $3b$이다. 따라서 Y의 질량수는 Z의 중성자수와 같다.

〔오답 피하기〕 ㄴ. X의 질량수는 $3b$이므로 원자량(x)은 $3b$이고, Z의 질량수는 $6b$이므로 원자량(y)은 $6b$이다. 따라서 X와 Z 1 g에 들어 있는 원자의 양은 각각 $\dfrac{1}{3b}$ mol, $\dfrac{1}{6b}$ mol이다. 또한 X는 원자당 양성자수가 $2b$이고 Z는 원자당 중성자수가 $3b$이므로

$\dfrac{1\ \text{g의 Z에 들어 있는 중성자수}}{1\ \text{g의 X에 들어 있는 양성자수}}=\dfrac{3b\times\dfrac{1}{6b}}{2b\times\dfrac{1}{3b}}=\dfrac{3}{4}$이다.

ㄷ. 1 mol의 Y에 들어 있는 양성자수는 b mol이고 1 mol의 Z에 들어 있는 중성자수는 $3b$ mol이므로 $\dfrac{1\ \text{mol의 Z에 들어 있는 중성자수}}{1\ \text{mol의 Y에 들어 있는 양성자수}}=3$이다.

14. 분자의 구조　　〔정답 ⑤〕

H와 Cl 원자는 모두 다른 원자와 단일 결합을 형성한다. 분자에 포함된 Cl 원자는 1개당 3개의 비공유 전자쌍을 가진다.

만일 X가 산소(O)라면 (가)로 가능한 분자는 H_2O, HOCl, Cl_2O이고, 이 3가지 분자에 있는 비공유 전자쌍 수는 각각 2, 5, 8이므로, (나)로 가능한 분자는 비공유 전자쌍 수가 3인 CH_3Cl과 12인 CCl_4이다. 이 경우 (가)에 있는 H 원자 수와 (나)에 있는 Cl 원자 수가 같지 않으므로 모순이다.

만일 X가 탄소(C)라면 (나)에 해당하는 분자가 없다. 따라서 X는 질소(N)이다. (가)로 가능한 분자는 NH_3, NH_2Cl, $NHCl_2$, NCl_3이고, 이들 분자의 비공유 전자쌍 수는 각각 1, 4, 7, 10이다. 따라서 제시된 조건을 만족하는 (가)는 NH_2Cl, (나)는 CH_2Cl_2이다.

〔정답 맞히기〕 ㄱ. (나)는 CH_2Cl_2이므로 Y는 탄소(C)이다.

ㄴ. (가)는 NH_2Cl이므로 분자 모양은 삼각뿔형이다.

ㄷ. (나)는 CH_2Cl_2이므로 비공유 전자쌍 수는 6이다.

15. 중화 적정　　〔정답 ①〕

〔정답 맞히기〕 밀도가 d g/mL인 식초 A 20 g의 부피는 $\dfrac{20}{d}$ mL이고, 식초 A 20 g의 몰 농도를 a M이라고 할 때 (가)에서 만든 식초 A의 몰 농도는 $\dfrac{a}{5d}$ M이다. 이 수용액 40 mL를 중화 적정할 때 소모된 0.02 M $NaOH(aq)$의 부피는 V mL이므로 $\dfrac{a}{5d}\times40=0.02\times V$에서 $a=\dfrac{dV}{400}$이다.

식초 A 20 g$\left(=\dfrac{20}{d}\ \text{mL}\right)$에 들어 있는 CH_3COOH의 질량(g)은 $\dfrac{dV}{400}\times\dfrac{20}{1000d}\times60=\dfrac{3V}{1000}$이고, 식초 A 10 mL에 들어 있는 CH_3COOH의 질량(g)은 $\dfrac{3dV}{2000}$이다.

16. 물의 자동 이온화와 수용액의 pH　　〔정답 ②〕

(가)에서 $\dfrac{[H_3O^+]}{[OH^-]}=1000$이고 pH+pOH=14.0이므로 $[H_3O^+]=1\times10^{-5.5}$ M이고 $[OH^-]=1\times10^{-8.5}$ M이다.

〔정답 맞히기〕 ㄴ. (다)에서 $[OH^-]=1\times10^{-5.5}$ M이고, $[OH^-]$는 (나)가 (다)의 $10^{2.5}$배이므로 (나)에서 $[OH^-]=1\times10^{-3}$이다. 따라서 (나)의 pH는 11.0, pOH는 3.0이므로 |pH−pOH|=8.0이다.

〔오답 피하기〕 ㄱ. (가)에서 |pH−pOH|=3.0이므로 (다)의 |pH−pOH|=3.0이고, (가)~(다)에서 산성 용액은 1가지인데 (가)가 산성 용액이므로 (다)의 pH는 8.5이다.

ㄷ. (가)에서 $[H_3O^+]=1\times10^{-5.5}$ M이고 (나)에서 $[H_3O^+]=1\times10^{-11}$ M이므로 $\dfrac{\text{(가)에서 }[H_3O^+]}{\text{(나)에서 }[H_3O^+]}=1\times10^{5.5}$이다.

17. 원소의 주기적 성질　　〔정답 ②〕

Mg, Al, P, S에 대한 자료는 다음과 같다.

원자	Mg	Al	P	S
홀전자 수	0	1	3	2
원자가 전자 수	2	3	5	6
전자가 2개 들어 있는 p 오비탈 수	3	3	3	4

홀전자 수는 P>S>Al>Mg이고, $\dfrac{\text{전자가 2개 들어 있는 }p\ \text{오비탈 수}}{\text{원자가 전자 수}}$는 Mg>Al>S>P이며, 원자 반지름은 Mg>Al>P>S, 원자가 전자가 느끼는 유효 핵전하는 S>P>Al>Mg이다.

만일 ㉠이 원자 반지름이라면 원자 반지름이 X>W>Z이므로 X는 Mg 또는 Al인데 홀전자 수는 Mg이 가장 작으므로 X가 될 수 없고, X가 Al이면 홀전자 수는 X>W이므로 W는 Mg인데 원자 반지름은 Mg>Al이므로 제시된 조건을 만족하지 않는다. 따라서 ㉠은 원자가 전자가 느끼는 유효 핵전하이다.

원자가 전자가 느끼는 유효 핵전하가 X>W>Z이므로 X는 P 또는 S이다. 만일 X가 P이라면 Y는 S이고 W는 Al, Z는 Mg이다.

그런데 $\dfrac{\text{전자가 2개 들어 있는 }p\ \text{오비탈 수}}{\text{원자가 전자 수}}$는 S>P이므로 제시된 조건을 만족하지 않는다. 따라서 X는 S이고 W는 홀전자 수가 X보다 작은 Al이므로 Y는 P이고 Z는 Mg이다. 또한 $\dfrac{\text{전자가 2개 들어 있는 }p\ \text{오비탈 수}}{\text{원자가 전자 수}}$는 Mg>S>P이므로 제시된 조건을 모두 만족한다.

〔정답 맞히기〕 ㄴ. X는 S이다.

〔오답 피하기〕 ㄱ. ㉠은 원자가 전자가 느끼는 유효 핵전하이다.

ㄷ. 같은 주기에서 원자가 전자가 느끼는 유효 핵전하는 원자 번호가 클수록 크므로 X(S)>Y(P)이다.

18. 기체의 양　　〔정답 ⑤〕

〔정답 맞히기〕 X_2Y_6 $3w$ g의 양을 m mol, X_3Y_a $2w$ g의 양을 n mol이라고 할 때, 1 g의 부피비는 (가) : (나) $=\dfrac{m}{3w}:\dfrac{m+n}{5w}=10:9$이므로 $m=2n$이다. 따라서 단위 부피당 Y 원자 수 비는 (가) : (나) $=\dfrac{12n}{2n}:\dfrac{12n+an}{3n}$ $=9:8$이므로 $6:\dfrac{12+a}{3}=9:8$에서 $a=4$이다.

(다)에 들어 있는 X_2Y_6와 X_3Y_4의 양은 각각 $3n$ mol이다. 단위 부피당 Y 원자 수 비는 (가) : (다) $=\dfrac{12n}{2n}:\dfrac{18n+12n}{6n}=9:x$이므로 $6:\dfrac{18+12}{6}=9:x$에서 $x=\dfrac{15}{2}$이다. 따라서 $a\times x=4\times\dfrac{15}{2}=30$이다.

19. 중화 반응에서의 양적 관계　　〔정답 ④〕

〔정답 맞히기〕 혼합 용액 Ⅰ~Ⅲ에서 반응 전 각 용액에 존재하는 이온의 종류와 양($\times10^{-3}$ mol)을 나타내면 다음과 같다.

혼합 용액	혼합 전 수용액에 들어 있는 이온의 종류와 양($\times10^{-3}$ mol)			모든 이온의 몰 농도(M) 합
	0.6 M NaOH(aq)	a M HCl(aq)	b M H_2X(aq)	
I	Na$^+$ 0.6V OH$^-$ 0.6V	H$^+$ 10a Cl$^-$ 10a	0	0.6
II	Na$^+$ 0.6V OH$^-$ 0.6V	H$^+$ 20a Cl$^-$ 20a	0	0.8
III	Na$^+$ 1.2V OH$^-$ 1.2V	0	H$^+$ 20b X^{2-} 10b	0.8

I과 II 중 혼합 전 HCl(aq)의 부피가 큰 II를 산성 용액이라고 하면, 혼합 후 II에 들어 있는 모든 이온의 양($\times10^{-3}$ mol)은 40a이므로 모든 이온의 몰 농도(M) 합은 $\frac{40a}{V+20}=0.8$(①식)이다.

I~III 중 산성 용액은 2가지이므로 I이 산성 용액이라면, 혼합 후 I에 들어 있는 모든 이온의 양($\times10^{-3}$ mol)은 20a이므로 모든 이온의 몰 농도(M) 합은 $\frac{20a}{V+10}=0.6$(②식)이다. ①식과 ②식을 연립하여 풀면 $V=10$, $a=0.6$인데, 이 경우 I에서 H$^+$과 OH$^-$이 모두 반응하므로 I은 중성이다.

따라서 I은 중성, II는 산성이고, I~III 중 산성 용액은 2가지이므로 III도 산성이다.

III이 산성 용액이므로 혼합 후 III에 들어 있는 모든 이온의 양($\times10^{-3}$mol)은 30b이고 모든 이온의 몰 농도(M) 합은 $\frac{30b}{30}=0.8$이므로 $b=0.8$이다.

0.6 M NaOH(aq), 0.6 M HCl(aq), 0.8 M H_2X(aq)을 4:3:1의 부피비로 혼합한 용액에서 혼합 전 수용액의 부피를 각각 40 mL, 30 mL, 10 mL라고 할 때, 혼합 후 용액에 들어 있는 이온의 양은 Na$^+$ 24$\times10^{-3}$ mol, Cl$^-$ 18$\times10^{-3}$ mol, X^{2-} 8$\times10^{-3}$ mol, H$^+$ 10$\times10^{-3}$ mol이므로 모든 이온의 몰 농도(M) 합은 $\frac{24+18+8+10}{80}=\frac{3}{4}$이다.

20. 기체 반응에서의 양적 관계 정답 ③

【정답 맞히기】 혼합 기체의 부피는 II에서 I에서의 2배이므로 반응 후 실린더에 들어 있는 혼합 기체의 양(mol)도 II에서가 I에서의 2배이다.

I에서 반응 후 혼합 기체의 양을 6n mol이라고 하면 C(g)의 양은 4n mol이고, II에서 반응 후 혼합 기체의 양은 12n mol, C(g)의 양은 8n mol이다.

만일 I과 II에서 A(g)가 모두 반응했다면 생성된 C(g)의 양(mol)도 I과 II에서 같아야 하는데 다르므로 I에서는 B(g)가, II에서는 A(g)가 모두 반응하였다. 또한 생성된 C(g)의 양(mol)은 II에서가 I에서의 2배이므로 반응한 A(g)와 B(g)의 양(mol)도 II에서가 I에서의 각각 2배이다. 따라서 B(g) 2w g의 양은 4n mol이고, A(g) 0.5w g의 양은 2n mol이다.

반응 몰비는 A(g):B(g):C(g)=1:2:2이고, 반응 질량비는 A(g):B(g):C(g)=0.5w:2w:2.5w=1:4:5이므로 분자량 비는 A:B:C=2:4:5이다.

III에서 A(g) 2w g의 양은 8n mol이고 B(g) w g의 양은 2n mol이므로 반응이 완결되면 A(g) 7n mol이 반응하지 않고 남으며 C(g) 2n mol이 생성된다. 따라서 반응 후 $\frac{\text{C}(g)의 양(mol)}{혼합 기체의 양(mol)}=\frac{2}{9}$이므로 $x=\frac{2}{9}$이다.

그러므로 $\frac{\text{C의 분자량}}{\text{A의 분자량}}\times x=\frac{5}{2}\times\frac{2}{9}=\frac{5}{9}$이다.

제 2 회

정답

1	⑤	2	②	3	①	4	⑤	5	①
6	①	7	③	8	②	9	④	10	①
11	③	12	③	13	②	14	④	15	⑤
16	③	17	②	18	④	19	③	20	④

해설

1. 화학의 유용성과 열의 출입 정답 ⑤

【정답 맞히기】 ㄱ. 에탄올은 탄소 원자에 수소 원자와 산소 원자가 결합하여 형성된 탄소 화합물이다.
ㄴ. 에탄올을 연소시키면 주위로 열을 방출하므로 ㉠은 발열 반응이다.
ㄷ. 에탄올이 증발하면서 손이 시원해지는 것은 ㉡이 일어날 때 열을 흡수하기 때문이다.

2. 공유 결합과 분자의 극성 정답 ②

【정답 맞히기】 ㄴ. 같은 원자 사이의 공유 결합을 무극성 공유 결합이라고 한다. 따라서 (가)에서 X와 X 사이의 결합은 무극성 공유 결합이다.

【오답 피하기】 ㄱ. (가)에서 X와 H, X와 X는 각각 공유 전자쌍 1개를 공유하고, X에는 비공유 전자쌍이 2개 있으므로 X의 원자가 전자 수는 6이다. (나)에서 Y는 H, Cl과 각각 공유 전자쌍 1개를 공유하고, Y에는 비공유 전자쌍이 없으므로 Y의 원자가 전자 수는 4이다. 따라서 원자가 전자 수는 X>Y이다.
ㄷ. (나)의 분자 모양은 사면체형이고 분자의 쌍극자 모멘트가 0이 아니므로 (나)는 극성 분자이다.

3. 동적 평형 정답 ①

t_3일 때 CO$_2$(s)와 CO$_2$(g)가 동적 평형 상태에 도달하였으므로 t_3일 때 CO$_2$(s)가 CO$_2$(g)로 되는 속도는 CO$_2$(g)가 CO$_2$(s)로 되는 속도와 같다.

【정답 맞히기】 ㄱ. t_2일 때는 동적 평형 상태에 도달하기 전이므로 CO$_2$(s)의 질량은 t_3일 때가 t_2일 때보다 작다. 따라서 CO$_2$(s)의 질량은 $b<1$이다.

【오답 피하기】 ㄴ. t_3일 때와 t_4일 때는 모두 CO$_2$(s)와 CO$_2$(g)가 동적 평형을 이루고 있으므로 CO$_2$(s)의 질량은 t_3일 때와 t_4일 때가 같다. 따라서 $b=c$이다.
ㄷ. CO$_2$(s)의 양(mol)은 t_1일 때가 t_3일 때보다 크고, CO$_2$(g)의 양(mol)은 t_3일 때가 t_1일 때보다 크다. 따라서 $\frac{\text{CO}_2(g)의 양(mol)}{\text{CO}_2(s)의 양(mol)}$은 t_3일 때가 t_1일 때보다 크다.

4. 화학 결합 모형 정답 ⑤

ABC의 화학 결합 모형으로부터 A는 2주기 1족 원소인 Li, B는 2주기 16족 원소인 O, C는 1주기 1족 원소인 H임을 알 수 있다.

(가)는 C$_2$B이므로 화학 반응식을 완성하면 다음과 같다.
$$2A+2C_2B \longrightarrow 2ABC+C_2$$

【정답 맞히기】 ㄱ. A는 C$_2$B와 반응할 때 전자를 잃고 양이온이 되었으므로 A는 금속이다. 따라서 A(s)는 전성(퍼짐성)이 있다.
ㄴ. ABC는 이온 결합 물질이므로 액체 상태에서 전기 전도성이 있다.
ㄷ. ABC에서 B와 C는 공유 결합을 형성하므로 B와 C의 원자가 전자 수는 각각 6과 1이다. 따라서 B와 C는 단일 결합을 형성하므로 (가)에는 단일 결합이 있다.

5. 전기 음성도와 결합의 극성 정답 ①

두 원자가 공유 결합을 형성할 때 전기 음성도가 큰 원자는 부분적인 음전하(δ^-)를 띠고, 전기 음성도가 작은 원자는 부분적인 양전하(δ^+)를 띤다.

【정답 맞히기】 ㄱ. W와 X는 단일 결합을 형성하므로 W는 2주기 17족 원소인 플루오린(F)이다. F은 전기 음성도가 가장 큰 원소이므로 $x<2$이다.

【오답 피하기】 ㄴ. (가)에서 X는 W 2개와 각각 단일 결합을 형성하므로 16족 원소이다. (가)에는 극성 공유 결합이 있고, X에는 비공유 전자쌍이 있으므로 (가)의 분자 모양은 굽은 형이다. 따라서 결합의 쌍극자 모멘트의 합은 0이 아니다.
ㄷ. Y의 전기 음성도는 W와 Z보다 작으므로 (나)에서 Y는 부분적인 양전하(δ^+)를 띤다.

6. 오비탈과 양자수 정답 ①

$2s$, $2p$, $3s$, $3p$의 $n+m_l$와 $l+m_l$는 다음과 같다.

오비탈	$2s$	$2p$			$3s$	$3p$		
$n+m_l$	2	1	2	3	3	2	3	4
$l+m_l$	0	0	1	2	0	0	1	2

$n+m_l=1$인 오비탈은 $m_l=-1$인 $2p$ 오비탈이므로 (가)는 $2p$이고, $n+m_l=3$, $l+m_l=1$인 (라)는 $m_l=0$인 $3p$이다. 또한 에너지 준위가 (다)>(나)이면서 $l+m_l=0$인 (나)는 $2s$이고, (다)는 $3s$이다.

【정답 맞히기】 ㄱ. (가)는 $m_l=-1$인 $2p$이므로 $l+m_l=0$이고, (다)는 $3s$이므로 $l+m_l=0$이다. 따라서 $a=0$, $b=0$이므로 $a+b=0$이다.

【오답 피하기】 ㄴ. (나)는 $2s$이므로 $m_l=0$이고, (라)는 $l+m_l=1$인 $3p$이므로 $m_l=0$이다. 따라서 m_l는 (나)와 (라)가 같다.
ㄷ. (가)는 $2p$, (다)는 $3s$이므로 $n+l$는 (가)가 3, (다)가 3이다. 따라서 $n+l$는 (가)와 (다)가 같다.

7. 산화 환원 반응과 산화수 정답 ③

【정답 맞히기】 반응 전후 O 원자 수는 같으므로 (가)에서 $c=4$, (나)에서 $4+e=x+c$이고 $e=x$이다. 또한 반응 전후 H 원자 수도 같으므로 (가)에서 $b=2c$, (나)에서 $2e=c$이고 $b=8$, $e=2$이다. 따라서 $x=2$이다.
MnO$_4^-$에서 Mn의 산화수는 +7, MnO$_x$에서 Mn의 산화수는 $2x$이고, 증가한 산화수 총합과 감소한 산화수 총합은 같으므로 (가)에서 $5=a(y-2)$이고 (나)에서 $3=d(y-2)$이다. 여기서 $3a=5d$이고, a와 d는 반응 계수로 가장 간단한 정수비로 나타내므로 $a=5$, $d=3$이고 $y=3$이다.
따라서 $(x+y)\times\frac{d}{a}=(2+3)\times\frac{3}{5}=3$이다.

8. 원자의 전자 배치 정답 ②

p 오비탈에 들어 있는 전자 수는 0 이상이므로 $a\geqq2$이고, Y는 p 오비탈에 들어 있는 전자 수와 홀전자 수가 모두 a이므로 Y는 C, N 중 하나이다. $a=2$일 때, Z는 p 오비탈에 들어 있는 전자 수가 4이므로 O이고, O의 $\frac{\text{원자가 전자 수}}{\text{전자가 2개 들어 있는 오비탈 수}}=2$이므로 $b=2$이다. 이 경우 X는 $\frac{\text{원자가 전자 수}}{\text{전자가 2개 들어 있는 오비탈 수}}=\frac{7}{4}$이고 이를 만족하는 X는 F인데 F의 p 오비탈에 들어 있는 전자 수는 5이므로 F은 X가 될 수 없다. 따라서 $a=3$이므로 Y는 N이고, Z는 p 오비탈에 들어 있는 전자 수가 5이므로 F이고 $\frac{\text{원자가 전자 수}}{\text{전자가 2개 들어 있는 오비탈 수}}=\frac{7}{4}$이므로 $b=\frac{7}{4}$이다. 또한 X는 $\frac{\text{원자가 전자 수}}{\text{전자가 2개 들어 있는 오비탈 수}}=\frac{3}{2}$이므로 B이다.

〔정답 맞히기〕 ㄴ. 바닥상태 X(B)와 Z(F)의 전자 배치는 각각 $1s^2 2s^2 2p^1$이고 $1s^2 2s^2 2p^5$이므로 $\dfrac{\text{홀전자 수}}{s \text{ 오비탈에 들어 있는 전자 수}}$ 는 X와 Z가 모두 $\dfrac{1}{4}$로 같다.

〔오답 피하기〕 ㄱ. $b = \dfrac{7}{4}$ 이다.

ㄷ. 바닥상태 X(B)와 Y(N)의 전자 배치는 각각 $1s^2 2s^2 2p^1$과 $1s^2 2s^2 2p^3$이므로 $\dfrac{\text{전자가 들어 있는 } p \text{ 오비탈 수}}{\text{홀전자 수}}$ 는 X와 Y가 모두 1로 같다.

9. 분자의 구조 정답 ④

2주기 원소 중 분자에서 옥텟 규칙을 만족하는 원자는 C, N, O, F이고, (다)의 구성 원자 수는 5이므로 (다)는 CF_4이다. CF_4의 $\dfrac{\text{비공유 전자쌍 수}}{\text{공유 전자쌍 수}}=3$이고,

$\dfrac{\text{비공유 전자쌍 수}}{\text{공유 전자쌍 수}}$ 는 (다)>(나)>(가)이므로 (가)와 (나)의 $\dfrac{\text{비공유 전자쌍 수}}{\text{공유 전자쌍 수}}$ 는 3보다 작다.

중심 원자가 1개이고 F을 포함한 분자 중 $\dfrac{\text{비공유 전자쌍 수}}{\text{공유 전자쌍 수}}<3$인 분자는 NOF, FCN, COF_2 이다. 만일 (가) 또는 (나)가 NOF라면 (가)~(다)를 구성하는 원자의 종류가 4가지이므로 제시된 자료에 부합하지 않는다. 만일 (가) 또는 (나)가 FCN이라면 (나) 또는 (가)에 해당하는 분자가 없다. (나)가 COF_2일 때 (가)는 CO_2이므로 제시된 조건을 만족한다. 따라서 (가)는 CO_2, (나)는 COF_2, (다)는 CF_4이다.

〔정답 맞히기〕 ㄴ. $\dfrac{\text{비공유 전자쌍 수}}{\text{공유 전자쌍 수}}$ 는 (가)(CO_2)가 1, (나)(COF_2)가 2이므로 $\dfrac{\text{비공유 전자쌍 수}}{\text{공유 전자쌍 수}}$ 의 비는 (가) : (나)=1 : 2이다.

ㄷ. (가)(CO_2)는 분자 모양이 직선형이고 대칭 구조이므로 (가)는 분자의 쌍극자 모멘트가 0이고, (다)(CF_4)는 분자 모양이 정사면체형이므로 분자의 쌍극자 모멘트가 0이다.

〔오답 피하기〕 ㄱ. (나)는 COF_2이므로 구성 원자 수는 4이다. 따라서 $x=4$이다.

10. 원소의 주기적 성질 정답 ①

같은 주기에서 원자 번호가 증가할수록 원자가 전자가 느끼는 유효 핵전하는 커진다. 또한 같은 주기에서 원자 번호가 증가할수록 제1 이온화 에너지는 대체로 증가하는데, 2, 3주기에서는 예외적으로 2족 원소가 같은 주기의 13족 원소보다 크고, 15족 원소가 같은 주기의 16족 원소보다 크다.

원자가 전자가 느끼는 유효 핵전하는 X가 W보다 크고 Z가 Y보다 큰데, 제1 이온화 에너지는 W가 X보다 크고 Y가 Z보다 크므로 W는 3주기 2족 원소(Mg), X는 3주기 13족 원소(Al)이고, Y는 3주기 15족 원소(P), Z는 3주기 16족 원소(S)이다.

〔정답 맞히기〕 ㄱ. W(Mg)의 원자가 전자 수는 2, Z(S)의 원자가 전자 수는 6이므로 원자가 전자 수는 Z가 W의 3배이다.

〔오답 피하기〕 ㄴ. 같은 주기에서 원자 번호가 증가할수록 원자 반지름은 작아지므로 원자 반지름은 X(Al)>Y(P)이다.

ㄷ. 이온의 전하는 X(Al)>W(Mg)이고, 이온 반지름은 W(Mg)>X(Al)이므로 $\dfrac{|\text{이온의 전하}|}{\text{이온 반지름}}$ 은 X>W 이다.

11. 중화 적정 정답 ③

30 mL의 I에 들어 있는 CH_3COOH의 양(mol)과 중화점까지 넣어 준 NaOH의 양(mol)은 같으므로, 수용액 I의 몰 농도를 x M이라고 하면 $30x=25a$이고 $x=\dfrac{5}{6}a$이다.

(가)에서 만든 수용액 I은 식초 A의 몰 농도를 $\dfrac{1}{5}$ 배로 묽힌 용액이므로 식초 A의 몰 농도는 $\dfrac{25}{6}a$ M이다.

〔정답 맞히기〕 ㄱ. 중화 적정 실험에서 농도를 알고 있는 산 또는 염기 수용액을 넣어 적정하는 실험 기구로 뷰렛을 사용한다. 따라서 ㉠을 수행할 때 '뷰렛'을 사용할 수 있다.

ㄷ. $\dfrac{25}{6}a$ M 식초 A 20 mL에 들어 있는 CH_3COOH의 양은 $\dfrac{1}{12}a$ mol이므로 CH_3COOH의 질량은 $\dfrac{1}{12}a$ mol \times 60 g/mol=$5a$ g이다. 식초 A 20 mL의 질량을 알아야 식초 A 1 g에 들어 있는 CH_3COOH의 질량(㉡)을 구할 수 있으며, 식초 A 20 mL의 질량을 알려면 25 ℃에서 식초 A의 밀도가 필요하다.

〔오답 피하기〕 ㄴ. 식초 A의 몰 농도는 $\dfrac{25}{6}a$ M이다.

12. 화학 반응식과 양적 관계 정답 ②

〔정답 맞히기〕 $C_3H_4(g)$의 연소 반응을 화학 반응식으로 나타내면 다음과 같다.

$$C_3H_4(g)+4O_2(g) \longrightarrow 3CO_2(g)+2H_2O(l)$$

x mol의 $C_3H_4(g)$가 $4x$ mol의 $O_2(g)$와 반응하면 $3x$ mol의 $CO_2(g)$와 $2x$ mol의 $H_2O(l)$이 생성된다. 반응 후 반응하지 않고 남은 $O_2(g)$의 양은 y mol이므로 반응 전 $O_2(g)$의 양은 $(4x+y)$ mol이다.

온도와 압력이 일정할 때 기체의 부피는 기체의 양(mol)에 비례하고, 반응 전 전체 기체의 양은 $(5x+y)$ mol, 반응 후 전체 기체의 양은 $(3x+y)$ mol이므로 $(5x+y):(3x+y)=3:2$이다. 따라서 $\dfrac{y}{x}=1$이다.

13. 물의 자동 이온화와 pH 정답 ②

만일 (가)가 중성 용액이라면 (가)의 $\dfrac{\text{pOH}}{\text{pH}}=1$이므로 (나)의 $\dfrac{\text{pOH}}{\text{pH}}=\dfrac{5}{2}$이다. (나)의 pH가 k라면 pOH는 $14.0-k$이고, $\dfrac{14.0-k}{k}=\dfrac{5}{2}$에서 $k=4.0$이므로 (나)는 pH가 4.0인 산성 용액이다. (가)의 H_3O^+의 몰 농도(M)는 1×10^{-7}이고 (다)의 H_3O^+의 몰 농도(M)는 (가)의 10000배이므로 (다)의 H_3O^+의 몰 농도(M)는 1×10^{-3}이고, (다)는 산성 용액이다. 이 경우 (가)~(다)의 액성이 모두 다르다는 조건에 맞지 않는다.

만일 (나)가 중성 용액이라면 (나)의 $\dfrac{\text{pOH}}{\text{pH}}=1$이므로 (가)의 $\dfrac{\text{pOH}}{\text{pH}}=\dfrac{2}{5}$이고, (가)는 pH가 10.0인 염기성 용액이다. (가)의 H_3O^+의 몰 농도(M)는 1×10^{-10}이므로 (다)의 H_3O^+의 몰 농도(M)는 1×10^{-6}이고 (다)는 산성 용액이다. 이 경우 제시된 조건을 모두 만족한다. 만일 (다)가 중성 용액이라면 (다)의 H_3O^+의 몰 농도(M)는 1×10^{-7}이므로 (가)의 H_3O^+의 몰 농도(M)는 1×10^{-11}이고 pH는 11.0이므로 pOH는 3.0이다. $\dfrac{\text{pOH}}{\text{pH}}$ 비는 (가) : (나)=$\dfrac{3}{11}:n=2:5$이므로 (나)의 $\dfrac{\text{pOH}}{\text{pH}}$ 는 $\dfrac{15}{22}$이다. 따라서 (나)에서 pH>pOH이므로 (나)는 염기성이고, (가)~(다)의 액성이 모두 다르다는 조건에 맞지 않는다.

〔정답 맞히기〕 ㄴ. (다)의 pH는 6.0, pOH는 8.0이므로 $\dfrac{\text{pOH}}{\text{pH}}=\dfrac{4}{3}$이다. 따라서 $\dfrac{\text{pOH}}{\text{pH}}$ 비는 (가) : (다)=2 : x $=\dfrac{2}{5}:\dfrac{4}{3}$에서 $x=\dfrac{20}{3}$이다.

〔오답 피하기〕 ㄱ. (가)는 염기성 용액이다.

ㄷ. (나)는 $\dfrac{[OH^-]}{[H_3O^+]}=1$, (다)는 $\dfrac{[OH^-]}{[H_3O^+]}=\dfrac{1\times10^{-8} \text{ M}}{1\times10^{-6} \text{ M}}=10^{-2}$이므로 $\dfrac{[OH^-]}{[H_3O^+]}$ 는 (나)가 (다)의 100배이다.

14. 용액의 몰 농도 정답 ⑤

〔정답 맞히기〕 (가)에서 X(s) 2.4 g의 양은 0.04 mol이고 (가)의 몰 농도는 0.4 M이므로 (가)의 부피는 0.1 L이다. 또한 (나)에서 X(s) 18 g의 양은 0.3 mol이고 (나)의 부피는 0.5 L이므로 (나)의 몰 농도는 0.6 M이다. 따라서 $x=0.6$이다.

(가)에 들어 있는 X의 양(mol)과 (나) V mL에 들어 있는 X의 양(mol)의 합은 0.14 M의 혼합 수용액 $(100+V+350)$ mL에 들어 있는 X의 양(mol)과 같으므로 $0.4\times100+0.6\times V=0.14\times(450+V)$에서 $V=50$이다.

따라서 $x\times V=0.6\times50=30$이다.

15. 금속의 산화 환원 반응 정답 ⑤

금속과 금속 이온의 반응에서 반응 전후 양이온의 총 전하량은 일정하다. (다) 과정에서 비커 Ⅱ에 들어 있는 B^{n+}은 모두 반응했으므로 $nx=12$이다.

만일 $n=3$이라면 $x=4$인데, 이 경우 (나)에서 반응이 일어날 때 전체 양이온 수가 $4N$ mol에서 $9N$ mol로 증가하였으므로 $m>3$이어야 하지만 제시된 조건에서 $m\leq3$이므로 $n=3$이 아니다. 만일 $n=2$라면 $x=6$인데, 이 경우 (다)에서 반응이 일어나면 전체 양이온 수가 감소해야 하므로 제시된 자료에 맞지 않는다. 따라서 $n=1$이다.

〔정답 맞히기〕 ㄱ. (나)와 (다)에서 C는 산화되면서 A^{m+}, B^{n+}을 각각 금속으로 환원시키므로 (나)와 (다)에서 반응이 진행될 때 C(s)는 환원제로 작용한다.

ㄴ. $n=1$이므로 $x=12$이다. A^{m+}에서 $m=1$이라면 (나)와 (다)에서 넣어 준 C(s)의 질량이 같으므로 (나)에서도 A^{m+}은 모두 반응한다. 그런데 제시된 자료에서 반응 후 A^{m+}이 남아 있으므로 $m=2$이다.

ㄷ. (나)에서 생성된 C^{3+}의 양을 aN mol이라고 할 때, (나)에서 일어나는 반응의 양적 관계를 나타내면 다음과 같다.

	$3A^{2+}$	+	$2C$	\rightarrow	$3A$	+	$2C^{3+}$
반응 전(mol)	$12N$		aN		0		0
반응(mol)	$-\dfrac{3}{2}aN$		$-aN$		$+\dfrac{3}{2}aN$		$+aN$
반응 후(mol)	$(12-\dfrac{3}{2}a)N$		0		$\dfrac{3}{2}aN$		aN

$12-\dfrac{3}{2}a+a=9$이므로 $a=6$이다. 따라서 (나) 과정 후 반응하지 않고 남은 A^{2+}의 양은 $3N$ mol이다.

(라)에서 (나)의 비커 Ⅰ의 수용액을 (다)의 비커 Ⅱ에 넣으면, (다)의 비커 Ⅱ에 들어 있는 C(s)가 (나)의 비커 Ⅰ의 수용액에 들어 있는 A^{2+} $3N$ mol과 모두 반응하므로 생성된 C^{3+}의 양은 $2N$ mol이다. 따라서 (라) 과정 후 수용액에 들어 있는 C^{3+}의 양은 $(6N+4N+2N)$ mol=$12N$ mol이므로 $y=12$이다.

16. 동위 원소 정답 ③

(가)에 들어 있는 bX_2의 양을 x mol, (나)에 들어 있는 aX_2의 양을 y mol이라고 할 때, (가)~(다)에 들어 있는 혼합 기체의 질량은 모두 같으므로 $2a+2bx=2ay+2b=2b+2(a+b)$이다. 따라서 $x=2$, $y=\dfrac{a+b}{a}$ (①식)이다.

또한 aX, bX, ^{2b}Y, ^{a+b}Y에 들어 있는 양성자수와 중성자수는 다음과 같다.

원자	aX	bX	^{2b}Y	^{a+b}Y
양성자수	a	a	b	b
중성자수	0	$b-a$	b	a

(가)에 들어 있는 $\dfrac{중성자의 양(mol)}{양성자의 양(mol)}=\dfrac{4b-4a}{6a}=\dfrac{2}{3}$이

므로 $b=2a$(②식)이고, ①식과 ②식을 연립하여 풀면 $y=3$이다.

[정답 맞히기] ㄱ. $b=2a$이므로 $\dfrac{b}{a}=2$이다.

ㄴ. 혼합 기체의 양은 (가)와 (나)에서 각각 3 mol과 4 mol이다. 따라서 혼합 기체의 양(mol)은 (나)에서가 (가)에서보다 많다.

[오답 피하기] ㄷ. (나)에는 bX_2 3 mol, ^{2b}Y 1 mol이 들어 있으므로 (나)에 들어 있는 중성자의 양은 $2a$ mol 이다. (다)에는 bX_2 1 mol, ^{a+b}Y 2 mol이 들어 있으므로 (다)에 들어 있는 중성자의 양은 $4a$ mol이다. 따라서 용기에 들어 있는 중성자수의 비는 (나) : (다)=1 : 2 이다.

17. 원자의 전자 배치 정답 ②

W~Z는 각각 N, O, F, Na, Mg, Al 중 하나이다. W의 원자가 전자 수와 Y의 홀전자 수가 같으므로 (W, Y)는 (Al, N), (Na, F), (Mg, O) 중 하나인데, 제2 이온화 에너지는 W>X>Y이므로 W는 Na이고 Y는 F이며, 제2 이온화 에너지는 X>Y이므로 X는 O이다. 이온 반지름은 Z>X이므로 Z는 N이다.

[정답 맞히기] ㄴ. X(O)의 원자가 전자 수는 6이고 Z(N)의 홀전자 수는 3이므로 $b=6$, $c=3$이다. 따라서 $b=2c$이다.

[오답 피하기] ㄱ. Y의 원자 번호는 9이다.

ㄷ. W는 Na이고, 원자 번호 7~13 중 제2 이온화 에너지는 3주기 1족 원소인 Na이 가장 크다. 따라서 제2 이온화 에너지는 W(Na)>Z(N)이다.

18. 기체의 양 정답 ④

[정답 맞히기] (가)에서 $\dfrac{Z 원자 수}{X 원자 수}=\dfrac{5}{2}$이므로 (가)에 들어 있는 X 원자의 양을 $2x$ mol이라고 하면 Z 원자의 양은 $5x$ mol이고, XZ_2의 양은 $2x$ mol, Y_2Z의 양은 x mol이다.

(가)와 (나)에 들어 있는 Y, Z 원자의 질량이 각각 같으므로 (나)에 들어 있는 Z 원자의 양은 $5x$ mol이고 (나)에는 XZ x mol, YZ_2 $2x$ mol이 들어 있다.

(가)에 들어 있는 X 원자의 질량을 $2yw$ g이라고 할 때, (가)와 (나)에 들어 있는 각 원자의 양(mol)과 질량은 다음과 같다.

원자	(가)			(나)		
	X	Y	Z	X	Y	Z
양(mol)	$2x$	$2x$	$5x$	x	$2x$	$5x$
질량(g)	$2yw$	$7w$	$20w$	yw	$7w$	$20w$

1 g에 들어 있는 전체 원자 수 비를 구하면

(가) : (나)$=\dfrac{9x}{(2y+27)w}:\dfrac{8x}{(y+27)w}=45:44$이므로 $y=3$이다.

따라서 (가)에 들어 있는 Y_2Z의 질량은 $11w$ g이고 (나)에 들어 있는 XZ의 질량은 $7w$ g이므로 $w_1=11w$, $w_2=7w$이다.

따라서 $\dfrac{w_2}{w_1}=\dfrac{7}{11}$이다.

19. 중화 반응에서의 양적 관계 정답 ③

[정답 맞히기] HCl(aq)과 H_2X(aq)의 몰 농도가 같으므로 y M H_2X(aq) 20 mL에 들어 있는 H^+ 수는 y M HCl(aq) 20 mL에 들어 있는 H^+ 수의 2배이다. 실험에 사용된 각 수용액에 들어 있는 이온 수는 다음과 같다.

수용액	x M NaOH(aq)	y M HCl(aq)	y M H_2X(aq)
부피(mL)	10	20	20
이온의 양 ($\times 10^{-3}$ mol)	Na^+ $10x$ OH^- $10x$	H^+ $20y$ Cl^- $20y$	H^+ $40y$ X^{2-} $20y$

Ⅱ에서 $\dfrac{모든 음이온의 양(mol)}{모든 양이온의 양(mol)}=1$이므로 Ⅱ는 x M NaOH(aq)에 y M HCl(aq)을 혼합하여 만든 용액이다. 따라서 ㉠은 y M H_2X(aq), ㉡은 y M HCl(aq)이다. 또한 Ⅲ은 산성이므로 같은 부피 속에 들어 있는 H^+이 더 많은 y M H_2X(aq)를 넣은 Ⅰ도 산성이다. 따라서 Ⅰ~Ⅲ에 들어 있는 이온의 종류와 수는 다음과 같다.

혼합 용액	Ⅰ	Ⅱ	Ⅲ
부피(mL)	30	30	60
이온의 양 ($\times 10^{-3}$ mol)	Na^+ $10x$ X^{2-} $20y$ H^+ $40y-10x$	Na^+ $10x$ Cl^- $20y$ H^+ 또는 OH^- $\lvert 10x-20y\rvert$	Na^+ $20x$ X^{2-} $20y$ Cl^- $20y$ H^+ $60y-20x$

Ⅰ에서 모든 이온의 몰 농도(M) 합은 $\dfrac{60y}{30}=0.6$이므로 $y=0.3$이다.

만일 Ⅱ가 산성이라면 모든 양이온의 양은 Ⅱ에서 $20y\times 10^{-3}$ mol, Ⅲ에서 $60y\times 10^{-3}$ mol이므로 모든 양이온의 몰비는 Ⅱ : Ⅲ=1 : 3이 되어 제시된 자료에 맞지 않는다. 따라서 Ⅱ는 중성 또는 염기성이며, 모든 양이온의 양은 Ⅱ에서 $10x\times 10^{-3}$ mol, Ⅲ에서 $60y\times 10^{-3}$ mol이므로 모든 양이온의 몰비는 Ⅱ : Ⅲ=$x:6y$ =4 : 9에서 $x=0.8$이다.

Ⅱ는 염기성이므로 모든 이온의 몰 농도(M) 합 $k=\dfrac{20x}{30}=\dfrac{8}{15}$이다.

따라서 $k\times\dfrac{y}{x}=\dfrac{8}{15}\times\dfrac{0.3}{0.8}=\dfrac{1}{5}$이다.

20. 화학 반응에서의 양적 관계 정답 ④

[정답 맞히기] Ⅱ는 Ⅰ에서 반응이 완결된 후 B w g을 추가로 넣어 반응시킨 것과 같은데, 반응 후 전체 기체의 부피는 Ⅰ과 Ⅱ에서 같으므로 소모된 A(g)의 양(mol)과 생성된 C(g)의 양(mol)은 같다. 따라서 $a=2$이다.

Ⅱ에서 반응 후 남은 반응물은 A(g)이므로 Ⅰ에서도 반응 후 A(g)가 남는다. 따라서 Ⅰ에서 반응한 A(g)의 질량을 x g이라고 할 때 반응의 양적 관계는 다음과 같다.

$$2A(g) \quad + \quad B(g) \quad \longrightarrow \quad 2C(g)$$

반응 전(g)	12	2	0
반응(g)	$-x$	-2	$+(x+2)$
반응 후(g)	$12-x$	0	$x+2$

Ⅰ에서 반응 후 실린더에 들어 있는 두 기체의 질량비가 5 : 2이므로, 만일 A(g) : C(g)=$(12-x):(x+2)$=5 : 2라면 $x=2$이고, 반응 질량비는 A(g) : B(g) : C(g)=1 : 1 : 2이다. 이때 반응 몰비는 A(g) : B(g) : C(g)=2 : 1 : 2이므로 분자량 비는 A : B : C=1 : 2 : 2가 되어 $\dfrac{B의 분자량}{A의 분자량}<1$이라는 조건을 만족하지 못한다.

따라서 Ⅰ에서 반응 후 실린더에 들어 있는 두 기체의 질량비는 A(g) : C(g)=$(12-x):(x+2)$=2 : 5이므로 $x=8$이고, 반응 질량비는 A(g) : B(g) : C(g)= 4 : 1 : 5이며, 분자량 비는 A : B : C=4 : 2 : 5이다. Ⅱ에서 B(g)가 모두 반응했으므로 반응의 양적 관계는 다음과 같다.

$$2A(g) \quad + \quad B(g) \quad \longrightarrow \quad 2C(g)$$

반응 전(g)	12	$2+w$	0
반응(g)	$-4(2+w)$	$-(2+w)$	$+5(2+w)$
반응 후(g)	$4(1-w)$	0	$5(2+w)$

반응 후 실린더에 들어 있는 기체의 몰비는 A : C= $(1-w):(2+w)$=1 : 5이므로 $w=\dfrac{1}{2}$이다.

Ⅲ에서 반응 전 실린더에 들어 있는 기체의 질량은 A(g)가 4 g, B(g)가 2 g이므로 반응의 양적 관계를 나타내면 다음과 같다.

$$2A(g) \quad + \quad B(g) \quad \longrightarrow \quad 2C(g)$$

반응 전(g)	4	2	0
반응(g)	-4	-1	$+5$
반응 후(g)	0	1	5

일정한 온도와 압력에서 기체의 부피는 몰비와 같으므로 A~C의 분자량을 각각 $4M$, $2M$, $5M$이라고 할 때, Ⅰ : Ⅲ=$V_1:V_2=\left(\dfrac{4}{4M}+\dfrac{10}{5M}\right):\left(\dfrac{1}{2M}+\dfrac{5}{5M}\right)$ =2 : 1이므로 $\dfrac{V_2}{V_1}=\dfrac{1}{2}$이다.

$a=2$, $w=\dfrac{1}{2}$, $\dfrac{V_2}{V_1}=\dfrac{1}{2}$이므로 $(a+w)\times\dfrac{V_2}{V_1}=\dfrac{5}{4}$이다.

정답

1	⑤	2	③	3	①	4	③	5	①
6	⑤	7	③	8	④	9	②	10	⑤
11	③	12	③	13	②	14	①	15	⑤
16	③	17	⑤	18	②	19	③	20	④

해설

1. 화학의 유용성과 열의 출입 　　정답 ⑤

〔정답 맞히기〕 ㄱ. 아세트산(CH_3COOH)과 에탄올(C_2H_5OH)은 모두 구성 원소가 C, H, O로 같으며 탄소 화합물이다. 질산 암모늄(NH_4NO_3)은 구성 원소가 N, H, O이고 C를 포함하지 않으므로 탄소 화합물이 아니다. 따라서 탄소 화합물은 ㉠과 ㉡ 2가지이다.

ㄴ. CH_3COOH은 물에 녹아 CH_3COO^-과 H^+으로 이온화된다. 따라서 ㉠(CH_3COOH)의 수용액은 산성이다.

ㄷ. NH_4NO_3이 물에 녹으면 주위로부터 열을 흡수하여 주위의 온도가 낮아진다. 따라서 ㉢(NH_4NO_3)이 물에 녹는 반응은 흡열 반응이다.

2. 화학 반응식과 양적 관계 　　정답 ③

〔정답 맞히기〕 Mg(s)과 HCl(aq)의 반응의 화학 반응식은 다음과 같다.

$Mg(s) + 2HCl(aq) \longrightarrow MgCl_2(aq) + H_2(g)$

Mg(s) 1 mol의 질량이 24 g이고, t ℃, 1 atm에서 기체 1 mol의 부피가 24 L이므로 반응한 Mg(s)의 양과 생성된 $H_2(g)$의 양은 각각 $\frac{x}{24}$ mol과 $\frac{y}{24}$ mol이다.

반응 몰비는 Mg(s) : $H_2(g)$ = 1 : 1이므로 $\frac{x}{24} = \frac{y}{24}$이고, 이를 풀면 $\frac{y}{x} = 1$이다.

3. 화학 결합의 종류와 성질 　　정답 ①

염화 나트륨(NaCl)은 이온 결합 물질이고, 은(Ag)은 금속 결합 물질이다.

〔정답 맞히기〕 ㄱ. 이온 결합 물질은 고체 상태에서는 전기 전도성이 없지만, 액체 상태에서는 전하를 띠는 이온이 자유롭게 움직일 수 있으므로 전기 전도성이 있다. 따라서 NaCl(l)은 전기 전도성이 있다.

〔오답 피하기〕 ㄴ. 금속 결합은 금속 양이온과 자유 전자의 정전기적 인력에 의해 형성된다. 따라서 ㉠은 자유 전자이고, ㉡은 금속 양이온이다. 금속에 전류를 흘려주면 자유 전자(㉠)는 (+)극으로 이동하지만 금속 양이온(㉡)은 어느 쪽으로도 이동하지 않는다.

ㄷ. 금속은 자유 전자로 인해 전성(펴짐성)과 연성(뽑힘성)이 있지만, 이온 결합 물질은 힘을 가하면 양이온과 양이온, 음이온과 음이온 사이의 거리가 가까워지면서 반발력이 증가하여 쉽게 부서진다. 따라서 연성(뽑힘성)은 Ag(s) > NaCl(s)이다.

4. 원소의 주기적 성질 　　정답 ③

X^{2-}과 Y^+의 전자 배치가 Ne과 같으므로 X와 Y는 각각 O와 Na이다.

〔정답 맞히기〕 ㄱ. 같은 주기에서 원자 번호가 증가할수록 원자가 전자가 느끼는 유효 핵전하가 증가하므로 원자 반지름이 작아지고, 같은 족에서 원자 번호가 증가할수록 전자 껍질 수가 증가하면서 원자 반지름이 커진다.

따라서 원자 반지름은 Y(Na) > X(O)이다.

ㄷ. 제2 이온화 에너지는 1 mol의 M^+에서 전자 1 mol을 떼어낼 때 필요한 에너지로, 1족 원소의 경우 제2 이온화 에너지는 18족 원소와 같은 전자 배치에서 전자를 떼어내는 것과 같으므로 제1 이온화 에너지에 비해 매우 크게 증가한다. 따라서 제2 이온화 에너지는 Y(Na) > X(O)이다.

〔오답 피하기〕 ㄴ. 전기 음성도는 같은 주기에서 원자 번호가 증가할수록 커지고, 같은 족에서 원자 번호가 증가할수록 작아진다. 따라서 전기 음성도는 X(O) > Y(Na)이다.

5. 분자의 구조 　　정답 ①

〔정답 맞히기〕 A. CH_4은 중심 원자인 C에 4개의 공유 전자쌍이 존재하므로 이들 전자쌍 사이의 반발을 최소화하기 위해서 정사면체형 구조를 갖는다. 따라서 정사면체 각 꼭짓점에 위치하는 4개의 H 원자 사이의 거리는 모두 같다.

〔오답 피하기〕 B. 비공유 전자쌍 사이의 반발력은 공유 전자쌍 사이의 반발력보다 크게 작용한다. 따라서 H_2O에서 전자쌍 사이의 반발력은 ⓐ와 ⓑ 사이가 ⓒ와 ⓓ 사이보다 크다.

C. CH_4의 분자 모양은 정사면체형이므로 결합각이 109.5°이다. H_2O는 중심 원자에 전자쌍이 4개 있지만 비공유 전자쌍 사이의 반발력이 더 크게 작용하여 결합각은 104.5°를 형성한다. 따라서 결합각은 CH_4이 H_2O보다 크다.

6. 금속의 산화 환원 반응 　　정답 ⑤

〔정답 맞히기〕 ㄱ. (가)에서 $A^+(aq)$이 들어 있는 수용액에 B(s)를 넣어 반응시킬 때 B^{2+}이 생성되었으므로 화학 반응식은 $2A^+ + B \longrightarrow 2A + B^{2+}$이다. 이때 B는 B^{2+}으로 산화되면서 A^+을 A로 환원시키는 환원제로 작용한다.

ㄴ. (가)에서 반응 후 생성된 B^{2+}의 양을 x mol이라 하면 반응한 A^+의 양은 $2x$ mol이므로 반응 후 남은 A^+의 양은 $(12N - 2x)$ mol이다. 이때 이온 수의 비가 $A^+ : B^{2+} = (12N - 2x) : x = 2 : 1$이므로 $x = 3N$이고, (가)에서 전체 양이온의 양은 $9N$ mol이다.

ㄷ. (가)에서 남아 있는 A^+ $6N$ mol이 (나)에서 C와 모두 반응하여 C^{m+}이 생성되었고, B^{2+}과 C^{m+}의 이온 수의 비가 2 : 3 또는 3 : 2이다. 따라서 이 조건을 만족하는 C^{m+}은 C^{3+}이고, 반응 후 생성된 C^{3+}의 양은 $2N$ mol이다. 따라서 (나)에서 ㉠은 C^{m+}이다.

7. 동적 평형 　　정답 ③

X(s)가 X(g)로 승화하여 동적 평형 상태에 도달하면 X(s) ⟶ X(g)의 속도와 X(g) ⟶ X(s)의 속도가 같아지면서 용기 내 X(s)와 X(g)의 양(mol)이 일정하게 유지된다.

〔정답 맞히기〕 ㄱ. t_2일 때 동적 평형 상태에 도달하였으므로 $\frac{X(s) \longrightarrow X(g)의 속도}{X(g) \longrightarrow X(s)의 속도}$은 t_2일 때 1이고, t_1일 때는 X(s) ⟶ X(g)의 속도가 X(g) ⟶ X(s)의 속도보다 크므로 $\frac{X(s) \longrightarrow X(g)의 속도}{X(g) \longrightarrow X(s)의 속도}$는 1보다 크다. 따라서 $\frac{X(s) \longrightarrow X(g)의 속도}{X(g) \longrightarrow X(s)의 속도}$는 t_1일 때가 t_2일 때보다 크다.

ㄴ. 동적 평형 상태에 도달한 이후 동적 평형 상태는 계속 유지되므로 t_3일 때 $\frac{X(s) \longrightarrow X(g)의 속도}{X(g) \longrightarrow X(s)의 속도} = 1$이다.

〔오답 피하기〕 ㄷ. 동적 평형 상태에 도달하면 X(s)와 X(g)의 양(mol)이 일정하게 유지되므로 $\frac{X(s)의 양(mol)}{X(g)의 양(mol)}$은 t_2일 때와 t_3일 때가 같다.

8. 원자의 전자 배치 　　정답 ④

2, 3주기 14~16족 바닥상태 원자의 s 오비탈에 들어 있는 전자 수(a), p 오비탈에 들어 있는 전자 수(b), 전자가 2개 들어 있는 오비탈 수(c)는 다음과 같다.

원자	C	N	O	Si	P	S
a	4	4	4	6	6	6
b	2	3	4	8	9	10
c	2	2	3	6	6	7

㉠이 s 오비탈이면 $\frac{㉠에 들어 있는 전자 수}{전자가 2개 들어 있는 오비탈 수}$는 C와 N가 2, O가 $\frac{4}{3}$, Si와 P이 1, S이 $\frac{6}{7}$이므로 주어진 자료와 맞지 않는다. 따라서 ㉠은 p 오비탈이고, 조건을 만족하는 X~Z는 각각 C, Si, N이다.

〔정답 맞히기〕 ㄴ. 홀전자 수는 Y(Si)와 Z(N)가 각각 2, 3이므로 Z > Y이다.

ㄷ. 바닥상태 X(C)와 Y(Si)의 전자 배치는 각각 $1s^2 2s^2 2p_x^1 2p_y^1$과 $1s^2 2s^2 2p_x^2 2p_y^2 2p_z^2 3s^2 3p_x^1 3p_y^1$이다. 따라서 전자가 들어 있는 오비탈 수는 X가 4, Y가 8이므로 Y가 X의 2배이다.

〔오답 피하기〕 ㄱ. 주어진 자료의 조건을 만족하는 ㉠은 p 오비탈이다.

9. 용액의 몰 농도 　　정답 ②

〔정답 맞히기〕 A와 B의 화학식량이 각각 $2a$와 $3a$이므로 A(aq) V_1 L에 들어 있는 A $2w$ g과 B(aq) V_2 L에 들어 있는 B w g의 양은 각각 $\frac{w}{a}$ mol과 $\frac{w}{3a}$ mol이다. 따라서 수용액에 들어 있는 용질의 몰비는 A : B = 3 : 1이다. 이때 A(aq) V_1 L에 물 V_2 L를 첨가하여 희석하면 몰 농도(M)가 B(aq)과 같아지므로 희석한 A(aq)과 희석하지 않은 B(aq)의 부피비는 용질의 몰비와 같다. 따라서 $(V_1 + V_2) : V_2 = 3 : 1$에서 $V_1 = 2V_2$이다.

수용액에 물을 첨가하여 희석할 때 용질의 양(mol)은 변하지 않고 용액의 부피만 달라지므로 희석하기 전과 후 용액의 몰 농도(M)와 용액의 부피(L)의 곱은 같다. 따라서 $x \times V_1 = 0.2 \times (V_1 + V_2)$이고, $V_1 = 2V_2$이므로 $x = 0.3$이다.

따라서 $\frac{V_2}{V_1} \times x = \frac{1}{2} \times 0.3 = 0.15$이다.

10. 동위 원소 　　정답 ⑤

〔정답 맞히기〕 ㄱ. 질량수가 $m+1$인 A의 (중성자수 - 양성자수) = 0이므로 A의 양성자수는 $\frac{m+1}{2}$이다. 질량수가 $m-2$인 B의 (중성자수 - 양성자수) = 1이므로 B의 양성자수는 $\frac{m-3}{2}$이다. 질량수가 $m+3$인 C의 (중성자수 - 양성자수) = 2이므로 C의 양성자수는 $\frac{m+1}{2}$이다. 질량수가 m인 D의 (중성자수 - 양성자수) = 3이므로 D의 양성자수는 $\frac{m-3}{2}$이다. 원자 번호는 X > Y이므로 A와 C는 X의 동위 원소이고, B와 D는 Y의 동위 원소이다.

ㄴ. A~D의 중성자수 합이 34이므로 모든 양성자수 합은 28이다. 따라서 $\frac{m+1}{2} \times 2 + \frac{m-3}{2} \times 2 = 28$이고, $m = 15$이다.

ㄷ. $m = 15$이므로 A~D는 각각 ^{16}X, ^{13}Y, ^{18}X, ^{15}Y이다. 따라서 $\frac{1 \text{ g의 D에 들어 있는 중성자수}}{1 \text{ g의 C에 들어 있는 중성자수}} = \frac{9}{15} \times \frac{18}{10} = \frac{27}{25} > 1$이다.

11. 중화 적정 정답 ③

〔정답 맞히기〕 (나)에서 사용한 (가)의 수용액 20 mL에는 식초 A 2 mL가 들어 있다. (가)의 수용액 20 mL에 들어 있는 CH_3COOH의 양(mol)은 중화 적정에 사용된 0.1 M $NaOH(aq)$ 15 mL에 들어 있는 NaOH의 양(mol)과 같다.

0.1 M $NaOH(aq)$ 15 mL에 들어 있는 NaOH의 양은 $\left(0.1 \times \dfrac{15}{1000}\right)$ mol $= 1.5 \times 10^{-3}$ mol이므로 반응한 CH_3COOH의 양도 1.5×10^{-3} mol이다. CH_3COOH의 화학식량이 60이므로 식초 A 2 mL에 들어 있는 CH_3COOH의 질량은 $(1.5 \times 10^{-3} \times 60)$ g $= 0.09$ g이다. 식초 A의 밀도가 d g/mL이므로 식초 A 2 mL의 질량은 $2d$ g이고, 식초 A 100 g에 들어 있는 CH_3COOH의 질량이 x g이므로 $2d : 0.09 = 100 : x$가 성립한다.

따라서 $x = \dfrac{9}{2d}$이다.

12. 결합의 극성 정답 ③

옥텟 규칙을 만족하는 2주기 원자 W~Z는 각각 C, N, O, F 중 하나이고, 이들의 전기 음성도는 F>O>N>C이다. 공유 결합에서 공유 전자쌍은 전기 음성도가 큰 원자 쪽에 치우쳐 존재하므로 전기 음성도가 큰 원자는 부분적인 음전하(δ^-)를 띠고 전기 음성도가 작은 원자는 부분적인 양전하(δ^+)를 띤다. (가)와 (나)는 각각 CO_2와 OF_2 중 하나이고, 분자에 나타난 부분 전하로 보아 전기 음성도는 Y>W>X이므로 (가)는 CO_2, (나)는 OF_2이다. 따라서 W~Z는 각각 O, C, F, N이고, (다)는 FCN이다.

〔정답 맞히기〕 ㄱ. (가)는 CO_2이므로 (가)에는 C와 O 사이에 2중 결합이 있다.

ㄴ. (나)(OF_2)는 중심 원자인 O에 2개의 비공유 전자쌍이 존재하고, F에 각각 3개의 비공유 전자쌍이 존재하므로 (나)에서 비공유 전자쌍 수는 8이다. (다)(FCN)는 N와 F에 각각 1개와 3개의 비공유 전자쌍이 존재하므로 (다)에서 비공유 전자쌍 수는 4이다. 따라서 비공유 전자쌍 수는 (나)가 (다)의 2배이다.

〔오답 피하기〕 ㄷ. 전기 음성도는 Y>Z이므로 화합물 Z_2Y_2에서 Y는 부분적인 음전하(δ^-)를 띠고 Z는 부분적인 양전하(δ^+)를 띤다.

13. 오비탈과 양자수 정답 ②

$m_l = -1$인 $2p$, $m_l = 0$인 $2p$, $m_l = +1$인 $2p$를 각각 $2p_{-1}$, $2p_0$, $2p_{+1}$이라 할 때, 바닥상태 $_{11}$Na 원자의 전자 배치는 $1s^2 2s^2 2p_{-1}^2 2p_0^2 2p_{+1}^2 3s^1$이다. 이때 전자가 들어 있는 오비탈의 $n-l$, $n-m_l$, $\dfrac{n+l+m_l}{n}$는 다음과 같다.

오비탈	$1s$	$2s$	$2p_{-1}$	$2p_0$	$2p_{+1}$	$3s$
$n-l$	1	2	1	1	1	3
$n-m_l$	1	2	3	2	1	3
$\dfrac{n+l+m_l}{n}$	1	1	1	$\dfrac{3}{2}$	2	1

$n-l$은 (가)>(나)이므로 (가)가 $2s$라고 하면 (나)는 $1s$, $2p_{-1}$, $2p_0$, $2p_{+1}$ 중 하나이고, $n-m_l$가 (라)>(나)>(다)이므로 (나)는 $2p_0$인데, 이 경우는 $\dfrac{n+l+m_l}{n}$가 (가)=(나)를 만족하지 않으므로 (가)는 $2s$가 아니고 $3s$이다. 따라서 $n-m_l$의 조건을 만족하는 (라)는 $2p_{-1}$이고, (나)는 $2s$와 $2p_0$ 중 하나인데, $\dfrac{n+l+m_l}{n}$가 (가)=(나)의 조건을 만족하는 (나)는 $2s$이다. (다)는 $1s$와 $2p_{+1}$ 중 하나인데, $\dfrac{n+l+m_l}{n}$가 (다)>(가)의 조건을 만족하는 (다)는 $2p_{+1}$이다. 따라서 조건을 만족하는 오비탈 (가)~(라)는 각각 $3s$, $2s$, $2p_{+1}$, $2p_{-1}$이다.

〔정답 맞히기〕 ㄴ. (가)와 (다)는 각각 $3s$와 $2p_{+1}$이므로 바닥상태 Na 원자의 전자 배치에서 (가)와 (다)에 들어 있는 전자 수는 각각 1과 2로 (다)>(가)이다.

〔오답 피하기〕 ㄱ. (나)는 $2s$이다.

ㄷ. (다)와 (라)는 각각 $2p_{+1}$와 $2p_{-1}$로 다전자 원자에서 오비탈의 에너지 준위는 (다)=(라)이다.

14. 원소의 주기적 성질 정답 ①

원자가 전자가 느끼는 유효 핵전하는 같은 주기에서 원자 번호가 증가할수록 커지고, 같은 족에서 원자 번호가 증가할수록 커진다. 제1 이온화 에너지는 같은 주기에서 원자 번호가 증가할수록 대체로 커지고, 같은 족에서 원자 번호가 증가할수록 작아진다. 단, 2, 3주기에서는 같은 주기의 2족 원소가 13족 원소보다, 15족 원소가 16족 원소보다 제1 이온화 에너지가 크다. 원자 반지름은 같은 주기에서 원자 번호가 증가할수록 작아지고, 같은 족에서 원자 번호가 증가할수록 커진다.

〔정답 맞히기〕 원자가 전자가 느끼는 유효 핵전하는 O>N>Na이고, 제1 이온화 에너지는 N>O>Na이며, 원자 반지름은 Na>N>O이다. X와 Y를 비교할 때 원자 반지름은 X>Y이고, 원자가 전자가 느끼는 유효 핵전하와 제1 이온화 에너지는 모두 Y>X이다. 따라서 X는 Na이고, Y와 Z는 각각 N과 O 중 하나이다. 전기 음성도는 같은 주기에서 원자 번호가 증가할수록 Z>Y이므로 Y와 Z는 각각 N와 O이다. 따라서 Z(O)의 원자가 전자가 느끼는 유효 핵전하는 X(Na)와 Y(N)보다 크고, Z(O)의 제1 이온화 에너지는 Y(N)보다 작고 X(Na)보다 크며, Z(O)의 원자 반지름은 가장 작게 나타난다. 따라서 가장 적절한 것은 ①번이다.

15. 산화 환원 반응과 산화수 정답 ⑤

산화수가 증가하는 원소를 포함한 물질은 산화되고, 산화수가 감소하는 원소를 포함한 물질은 환원된다. 이때 산화 환원 반응은 동시에 일어나므로 증가한 산화수의 총합과 감소한 산화수의 총합이 같도록 반응 계수를 맞추어 화학 반응식을 완성한다.

〔정답 맞히기〕 (가)에서 MO_2가 반응하여 MCl_2가 생성될 때 M의 산화수는 $+4$에서 $+2$로 2만큼 감소하였다. (나)에서 MO_4^-이 SO_3^{2-}과 반응하여 MO_x와 SO_4^{2-}이 생성되는 과정에서 S의 산화수는 $+4$에서 $+6$으로 증가하였으므로 M의 산화수는 감소해야 한다. 이때 $\dfrac{|(나)에서 M의 산화수 변화량|}{|(가)에서 M의 산화수 변화량|} = \dfrac{3}{2}$이므로 (나)에서 M의 산화수 변화량은 3이다. MO_4^-에서 M의 산화수가 $+7$이므로 MO_x에서 M의 산화수는 $+4$이고, $x=2$이다. 따라서 (나)의 화학 반응식에서 증가한 산화수의 총합과 감소한 산화수의 총합이 같도록 반응 계수를 맞추면 $a=3$이고 화학 반응식은 다음과 같다.

$2MO_4^- + 3SO_3^{2-} + bH_2O \longrightarrow 2MO_2 + 3SO_4^{2-} + cOH^-$

이때 반응 전과 후 H와 O 원자 수가 같으므로 $2b=c$, $8+9+b=4+12+c$이고, $b=1$, $c=2$이다.

따라서 $\dfrac{a+c}{x} = \dfrac{3+2}{2} = \dfrac{5}{2}$이다.

16. 분자의 구조 정답 ③

옥텟 규칙을 만족하는 2주기 원자 W~Z는 각각 C, N, O, F 중 하나이다. 구성 원소가 W와 X이고, 분자당 구성 원자 수가 3인 (가)는 CO_2와 OF_2 중 하나이다. 구성 원소가 X, Y, Z이고 분자당 구성 원자 수가 3인 (다)는 FCN과 FNO 중 하나이다. 구성 원소가 W, X, Z이고, 분자당 구성 원자 수가 4인 (라)는 COF_2이다. COF_2의 $\dfrac{비공유\ 전자쌍\ 수}{공유\ 전자쌍\ 수} = \dfrac{8}{4} = 2$이고,

$\dfrac{비공유\ 전자쌍\ 수}{공유\ 전자쌍\ 수}$의 비가 (가) : (라)=2 : 1이므로 (가)는 $\dfrac{비공유\ 전자쌍\ 수}{공유\ 전자쌍\ 수} = 4$인 OF_2이다.

(가)와 (라)로부터 Z는 C, Y는 N이므로 (다)는 FCN이고 X는 F이며, (나)는 NF_3와 N_2F_2 중 하나이다. 분자를 구성하는 모든 원자의 원자가 전자 수의 합이 (나)와 (라)가 같고, (라)를 구성하는 모든 원자의 원자가 전자 수의 합이 24이므로 (나)는 N_2F_2이다. 따라서 W~Z는 각각 O, F, N, C이고, 분자 (가)~(라)는 각각 OF_2, N_2F_2, FCN, COF_2이다.

〔정답 맞히기〕 ㄱ. (나)(N_2F_2)와 (다)(FCN)의 $\dfrac{비공유\ 전자쌍\ 수}{공유\ 전자쌍\ 수}$는 각각 $\dfrac{8}{4} = 2$와 $\dfrac{4}{4} = 1$이다.

$\dfrac{비공유\ 전자쌍\ 수}{공유\ 전자쌍\ 수}$가 4인 (가)의 상댓값이 2이므로 $a=1$, $b=\dfrac{1}{2}$이다. 따라서 $a+2b=2$이다.

ㄷ. (나)(N_2F_2)에는 N=N의 2중 결합이 있고, (라)(COF_2)에는 C=O의 2중 결합이 있다.

〔오답 피하기〕 ㄴ. (가)(OF_2)는 중심 원자인 O에 비공유 전자쌍이 있으므로 분자 모양이 굽은 형이고, (다)(FCN)는 중심 원자인 C에 1개의 단일 결합과 1개의 3중 결합이 있으므로 분자 모양이 직선형이다. 따라서 중심 원자의 결합각은 (다)>(가)이다.

17. 물의 자동 이온화와 pH 정답 ⑤

pH+pOH=14.0이므로 (가)~(다)의 pH와 pOH는 다음과 같다.

수용액	(가)	(나)	(다)
pH	3.5	7.0	10.0
pOH	10.5	7.0	4.0

〔정답 맞히기〕 ㄱ. (가)는 pH가 3.5이므로 산성이다.

ㄴ. (가)는 pH가 3.5, pOH가 10.5이므로 $[H_3O^+] = 1 \times 10^{-3.5}$ M이고, $[OH^-] = 1 \times 10^{-10.5}$ M이다. 따라서 (가)의 $\dfrac{[OH^-]}{[H_3O^+]} = \dfrac{1 \times 10^{-10.5}\ \text{M}}{1 \times 10^{-3.5}\ \text{M}} = 1 \times 10^{-7}$이다. 또한 (나)는 pH=pOH=7.0인 중성이므로 $[OH^-]$에 해당하는 $b = 1 \times 10^{-7}$이다. 따라서 (가)의 $\dfrac{[OH^-]}{[H_3O^+]} = b$이다.

ㄷ. (다)의 pOH가 4.0이므로 (다)의 $[OH^-]$에 해당하는 $c = 1 \times 10^{-4}$이다.

18. 중화 반응에서의 양적 관계 정답 ②

〔정답 맞히기〕 혼합 용액 (나)와 (다)를 비교할 때 (다)는 (나)에 $HCl(aq)$ a mL를 추가한 것과 같다. $HCl(aq)$을 추가할 때 음이온인 Cl^-의 양(mol)은 증가하지만 (나)와 (다)에서 모든 음이온의 양은 6×10^{-3} mol로 같으므로 (나)와 (다)는 각각 염기성과 중성이고, (가)는 산성이다.

중성인 (다)에는 음이온은 Cl^-만 존재하고 모든 수용액은 전기적으로 중성이어야 한다. 이때 (다)에 존재하는 전체 양이온의 양이 4×10^{-3} mol이므로 $NaOH(aq)$ 20 mL에 들어 있는 Na^+의 양은 2×10^{-3} mol이고, $Ca(OH)_2(aq)$ 10 mL에 들어 있는 Ca^{2+}의 양은 2×10^{-3} mol이다. 따라서 산성인 (가)에는 양이온이 Na^+ 2×10^{-3} mol과 H^+ 1×10^{-3} mol 들어 있고, 염기성인 (나)에는 양이온이 Na^+ 2×10^{-3} mol과 Ca^{2+} 2×10^{-3} mol 들어 있다.

(가)와 (나)는 혼합 용액에 들어 있는 모든 양이온의 몰 농도(M) 합이 같으므로 $\dfrac{3}{a+20} = \dfrac{4}{a+30}$가 성립하고, $a=10$이다. 또한 혼합 용액에 들어 있는 모든 양이온의 양(mol)이 같은 (나)와 (다)에서 $\dfrac{4}{40} : \dfrac{4}{50} = b : 4$이므로 $b=5$이다.

혼합 전 x M $HCl(aq)$ 10 mL에 들어 있는 Cl^-의 양은 3×10^{-3} mol이고, z M $Ca(OH)_2(aq)$ 10 mL에 들어 있는 Ca^{2+}의 양은 2×10^{-3} mol이므로 몰 농도(M) 비는 $x : z = 3 : 2$이다.

따라서 $\dfrac{a}{b} \times \dfrac{x}{z} = \dfrac{10}{5} \times \dfrac{3}{2} = 3$이다.

19. 기체의 양 정답 ③

(가)와 (나)에서 X 원자 수는 일정하고, $\dfrac{\text{X 원자 수}}{\text{Y 원자 수}}$가 각각 $\dfrac{1}{6}$과 $\dfrac{1}{8}$이므로 Y 원자 수의 비가 (가) : (나)=3 : 4이다. 이때 XY_n과 Z_2Y_n에서 분자당 Y 원자 수가 같으므로 (가)와 (나)에서 Y 원자 수의 비는 전체 분자의 몰비와 같다. 따라서 실린더에 들어 있는 전체 기체의 몰비는 (가) : (나)=3 : 4이다.

〔정답 맞히기〕 ㄱ. 실린더 속 전체 기체의 몰비가 (가) : (나)=3 : 4이므로 (가)와 (나)에 들어 있는 전체 기체의 양을 각각 $3a$ mol과 $4a$ mol이라 하면 Z_2Y_n w g의 양은 a mol이다. (가)와 (나)의 전체 기체의 밀도가 각각 $8d$ g/L와 $9d$ g/L이므로 실린더에 들어 있는 전체 기체의 질량비는 (가) : (나)$=3\times8$: $4\times9=2$: $3=(w+x)$: $(2w+x)$이다. 따라서 $x=w$이다.

ㄴ. $x=w$이므로 (가)의 실린더에 들어 있는 XY_n w g의 양은 $2a$ mol이고, Z_2Y_n w g의 양은 a mol이다. 이때 (가)의 실린더에 들어 있는 $\dfrac{\text{X 원자 수}}{\text{Y 원자 수}}=\dfrac{2a}{3an}=\dfrac{1}{6}$이므로 $n=4$이다. 또한 (가)의 실린더에 들어 있는 X 전체의 질량이 Y 전체의 질량의 2배이므로 X와 Y의 원자량을 각각 x와 y라고 하면 $2ax=6ayn$에서 $x=12y$이다. 분자량 비는 XY_4 : $Z_2Y_4=1$: 2이므로 XY_4와 Z_2Y_4의 분자량을 각각 M과 $2M$이라 하고, Z의 원자량을 z라 하면 $x+4y=M$, $2z+4y=2M$이다. 따라서 이를 풀면 $x=\dfrac{3}{4}M$, $y=\dfrac{1}{16}M$, $z=\dfrac{7}{8}M$이므로 원자량 비는 X : Z$=\dfrac{3}{4}M$: $\dfrac{7}{8}M=6$: 7이다.

〔오답 피하기〕 ㄷ. $n=4$이고, (나)의 실린더에 들어 있는 XY_4와 Z_2Y_4의 양은 각각 $2a$ mol로 같으므로 $\dfrac{\text{Z 원자 수}}{\text{전체 원자 수}}=\dfrac{2\times2a}{(5\times2a)+(6\times2a)}=\dfrac{2}{11}$이다.

20. 화학 반응에서의 양적 관계 정답 ④

〔정답 맞히기〕 ㄱ. Ⅰ과 Ⅱ에서 반응 후 남은 물질의 종류가 서로 다르므로, 반응 전 질량비를 고려할 때 Ⅰ에서는 $A(g)$가 남고 Ⅱ에서는 $B(g)$가 남는다. 이때 반응 후 생성된 $C(g)$의 양(mol)은 Ⅱ에서가 Ⅰ에서의 2배이므로 반응 전과 후 각 물질의 질량은 다음과 같다.

실험	반응 전 질량(g)		반응 후 질량(g)	
	$A(g)$	$B(g)$	남은 물질과 질량	$C(g)$
Ⅰ	$12w$	$15w$	$A(g)$ $8w$	$19w$
Ⅱ	$8w$	$40w$	$B(g)$ $10w$	$38w$

$A(g)$ $4w$ g을 n mol이라 하면 Ⅰ에서 반응 후 남은 $A(g)$의 양은 $2n$ mol이고, 생성된 $C(g)$의 양은 cn mol이므로 $\dfrac{C의 양(\text{mol})}{\text{전체 기체의 양(mol)}}=\dfrac{cn}{2n+cn}=\dfrac{1}{2}$이고, $c=2$이다. 또한 Ⅱ에서 반응 후 남은 $B(g)$ $10w$ g의 양을 x mol이라 하면 생성된 $C(g)$의 양이 $4n$ mol이므로 $\dfrac{4n}{x+4n}=\dfrac{3}{5}$이고, $x=\dfrac{8}{3}n$이다. 따라서 Ⅱ에서 반응한 $B(g)$ $30w$ g의 양은 $8n$ mol이므로 $b=4$이다. 그러므로 $b=2c$이다.

ㄷ. 온도와 압력이 일정할 때 기체의 부피는 기체의 양(mol)에 비례한다. Ⅰ에서 반응 후 전체 기체의 양은 $4n$ mol(=$A(g)$ $2n$ mol, $C(g)$ $2n$ mol)이고, Ⅱ에서 반응 후 전체 기체의 양은 $\dfrac{20}{3}n$ mol(=$B(g)$ $\dfrac{8}{3}n$ mol, $C(g)$ $4n$ mol)이다. 따라서 $\dfrac{V_1}{V_2}=\dfrac{4n}{\dfrac{20}{3}n}=\dfrac{3}{5}$이다.

〔오답 피하기〕 ㄴ. 반응 질량비는 $A(g)$: $B(g)$: $C(g)=4$: 15 : 19이고, 반응 몰비는 $A(g)$: $B(g)$: $C(g)=1$: 4 : 2이므로 분자량 비는 A : B : $C=\dfrac{4}{1}$: $\dfrac{15}{4}$: $\dfrac{19}{2}=16$: 15 : 38이다. 따라서 분자량 비는 A : $C=8$: 19이다.

제 4 회

정답

1	⑤	2	②	3	③	4	①	5	⑤
6	①	7	⑤	8	⑤	9	④	10	⑤
11	③	12	③	13	③	14	④	15	③
16	②	17	⑤	18	②	19	②	20	④

해설

1. 화학의 유용성과 열의 출입 정답 ⑤

〔정답 맞히기〕 B. 에탄올의 증발은 액체에서 기체로의 상태 변화이다. 에탄올에 적신 솜을 손등에 문지르면 시원해지는 것은 에탄올의 증발이 일어날 때 주위로부터 열을 흡수하여 주위의 온도가 낮아지기 때문이다. 따라서 ㉠이 증발되는 반응은 흡열 반응이다.

C. 염화 칼슘이 물에 녹을 때 주위로 열을 방출하는 발열 반응이 일어나므로 주위에 해당하는 수용액의 온도가 높아진다.

〔오답 피하기〕 A. 탄소 화합물은 탄소(C) 원자를 중심으로 H, N, O와 같은 원자가 공유 결합하여 이루어진 화합물이다. 따라서 ㉠(에탄올)은 탄소 화합물이고, ㉡(염화 칼슘)은 탄소 화합물이 아니다.

2. 화학 반응식과 양적 관계 정답 ②

$AB_2(g)$와 $B_2(g)$가 반응하여 $AB_3(g)$가 생성되는 반응의 화학 반응식은 다음과 같다.

$$2AB_2(g)+B_2(g) \longrightarrow 2AB_3(g)$$

〔정답 맞히기〕 ㄷ. 기체 분자 모형에서 반응 전 용기 속에 들어 있는 $AB_2(g)$와 $B_2(g)$의 분자 수가 같으므로 반응 전 $AB_2(g)$와 $B_2(g)$의 양을 각각 n mol과 n mol이라 하면 $AB_2(g)$ n mol과 $B_2(g)$ $\dfrac{n}{2}$ mol이 반응하여 $AB_3(g)$ n mol이 생성되고, $B_2(g)$ $\dfrac{n}{2}$ mol이 남는다. 따라서 반응 전과 후 용기 속 전체 기체의 양은 각각 $2n$ mol과 $1.5n$ mol이다. 온도와 압력이 일정할 때 기체의 부피는 기체의 양(mol)에 비례하고, 질량은 일정하므로 반응 전과 후의 밀도비는 $d_\text{전}$: $d_\text{후}=\dfrac{1}{2n}$: $\dfrac{1}{1.5n}=3$: 4이다.

〔오답 피하기〕 ㄱ. $AB_2(g)$와 $B_2(g)$가 반응하여 $AB_3(g)$가 생성되는 반응에서 반응물의 계수 합이 생성물의 계수 합보다 크므로 전체 분자 수는 반응 전이 반응 후보다 크다.

ㄴ. 화학 반응식에서 반응 계수비는 $B_2(g)$: $AB_3(g)=1$: 2이므로 4 mol의 $AB_3(g)$가 생성되었을 때 반응한 $B_2(g)$의 양은 2 mol이다.

3. 동적 평형 정답 ③

밀폐된 진공 용기에 $H_2O(l)$을 넣으면 증발이 일어나면서 $H_2O(g)$가 생성된다. 이때 $H_2O(g)$의 양(mol)이 증가함에 따라 응축 속도가 점점 증가하다가 H_2O의 증발 속도와 응축 속도가 같아지는 동적 평형 상태에 도달하면 용기 내 $H_2O(l)$과 $H_2O(g)$의 양(mol)은 일정하게 유지된다.

〔정답 맞히기〕 ㄱ. 동적 평형 상태에 도달하기 전까지 H_2O의 증발 속도가 응축 속도보다 크므로 $H_2O(g)$의 양(mol)이 계속 증가한다. 따라서 $\dfrac{H_2O(l)의 양(\text{mol})}{H_2O(g)의 양(\text{mol})}$은 t일 때가 $2t$일 때보다 크므로 $a>b$이다.

ㄴ. $3t$일 때도 동적 평형 상태이므로 H_2O의 $\dfrac{응축 속도}{증발 속도}=1$이다.

〔오답 피하기〕 ㄷ. $2t$일 때 동적 평형 상태에 도달하였으므로 $3t$일 때도 동적 평형 상태이다. 따라서 $2t$일 때와 $3t$일 때 $H_2O(g)$의 양(mol)은 같다.

4. 오비탈과 양자수 정답 ①

$m_l=-1$인 $2p$, $m_l=0$인 $2p$, $m_l=+1$인 $2p$를 각각 $2p_{-1}$, $2p_0$, $2p_{+1}$이라 할 때, 바닥상태 C 원자의 전자 배치는 $1s^22s^22p_{-1}^12p_0^1$, $1s^22s^22p_{-1}^12p_{+1}^1$, $1s^22s^22p_02p_{+1}^1$ 중 하나이다. 이때 전자가 들어 있는 오비탈의 $n+m_l$와 $\dfrac{n-m_l}{n-l}$는 다음과 같다.

오비탈	$1s$	$2s$	$2p_{-1}$	$2p_0$	$2p_{+1}$
$n+m_l$	1	2	1	2	3
$\dfrac{n-m_l}{n-l}$	1	1	3	2	1

(가)는 $2p_{+1}$이므로 (라)가 $2p_0$일 경우 (나)는 $1s$이고 (다)는 $2s$인데, 이는 (다)의 $\dfrac{n-m_l}{n-l}$가 (라)의 $n+m_l$보다 크다는 조건을 만족하지 않는다. 따라서 (라)는 $2s$이고, (다)의 $\dfrac{n-m_l}{n-l}$가 (라)의 $n+m_l$보다 커야 하므로 (다)는 $2p_{-1}$이고 (나)는 $1s$이다.

〔정답 맞히기〕 ㄱ. (나)는 $1s$이다.

〔오답 피하기〕 ㄴ. (가)와 (다)는 각각 $2p_{+1}$과 $2p_{-1}$이다. 바닥상태 C 원자의 전자 배치에서 2개의 $2p$ 오비탈에 각각 전자가 1개씩 들어 있어 홀전자를 형성한다. 따라서 오비탈에 들어 있는 전자 수는 (가)=(다)이다.

ㄷ. (다)와 (라)는 각각 $2p_{-1}$과 $2s$이다. 다전자 원자에서 오비탈의 에너지 준위는 $n+l$가 클수록 높다. $2p_{-1}$와 $2s$의 $n+l$는 각각 3과 2이므로 에너지 준위는 (다)>(라)이다.

5. 원소의 주기적 성질 정답 ⑤

바닥상태 전자 배치에서 $\dfrac{p\ 오비탈에\ 들어\ 있는\ 전자\ 수}{s\ 오비탈에\ 들어\ 있는\ 전자\ 수}$가 $\dfrac{3}{2}$인 X^{2+}과 Y^-의 전자 배치는 모두 $1s^22s^22p^6$으로 Ne과 같고, $\dfrac{p\ 오비탈에\ 들어\ 있는\ 전자\ 수}{s\ 오비탈에\ 들어\ 있는\ 전자\ 수}$가 2인 Z^{2-}의 전자 배치는 모두 $1s^22s^22p^63s^23p^6$으로 Ar과 같다. 따라서 X^{2+}, Y^-, Z^{2-}은 각각 Mg^{2+}, F^-, S^{2-}이다.

〔정답 맞히기〕 ㄱ. X(Mg)와 Z(S)는 모두 3주기 원소이다.

ㄴ. 전기 음성도는 같은 주기에서 원자 번호가 증가할수록 대체로 커지고, 같은 족에서 원자 번호가 증가할수록 대체로 작아진다. 따라서 전기 음성도는 Y(F)>Z(S)이다.

ㄷ. X는 3주기 2족 원소인 Mg이다. 제1 이온화 에너지는 같은 주기에서 원자 번호가 증가할수록 대체로 증가하는데, 2, 3주기에서는 같은 주기의 2족 원소가 13족 원소보다 크고, 같은 주기의 15족 원소가 16족 원소보다 크다. 따라서 3주기에서 Mg인 X보다 제1 이온화 에너지가 작은 원소는 Na과 Al 2가지이다.

6. 화학 결합 모형 정답 ①

X~Z는 각각 C, O, Na이므로 XY_2는 CO_2로 공유 결합 물질이고, Z_2Y는 Na_2O으로 이온 결합 물질이다.

〔정답 맞히기〕 ㄱ. 분자에서 전기 음성도가 큰 원자는 부분적인 음전하(δ^-)를 띠고, 전기 음성도가 작은 원자는 부분적인 양전하(δ^+)를 띤다. 전기 음성도는 O>C이므로 $XY_2(CO_2)$에서 Y(O)는 부분적인 음전하(δ^-)를 띤다.

〔오답 피하기〕 ㄴ. Z_2Y는 Na_2O으로 이온 결합 물질이다. 이온 결합 물질은 고체 상태에서는 전기 전도성이 없고, 액체나 수용액 상태에서는 전기 전도성이 있다.

ㄷ. Y_2는 O_2이므로 $\dfrac{비공유\ 전자쌍\ 수}{공유\ 전자쌍\ 수}=\dfrac{4}{2}=2$이다.

7. 용액의 몰 농도 〈정답 ⑤〉

〔정답 맞히기〕 ㄱ. 0.3 M $A(aq)$ x mL에 물 100 mL를 넣었을 때 $A(aq)$의 몰 농도가 0.1 M이므로 $0.3 \times x = 0.1 \times (x+100)$에서 $x=50$이다. y M $B(aq)$ 200 mL에 물 200 mL를 넣었을 때 $B(aq)$의 몰 농도가 0.1 M이므로 $y \times 200 = 0.1 \times 400$에서 $y=0.2$이다. 따라서 $x \times y = 10$이다.

ㄴ. 넣어 준 물의 부피가 V mL일 때 $A(aq)$과 $B(aq)$의 몰 농도(M)가 같으므로 $A(aq)$과 $B(aq)$에 각각 들어 있는 용질의 몰비와 $A(aq)$과 $B(aq)$의 부피비는 서로 같다. $A(aq)$과 $B(aq)$에 각각 들어 있는 용질의 몰비는 $A:B = 0.3 \times 50 : 0.2 \times 200 = 3:8$이므로 물 V mL를 넣었을 때 수용액의 부피비는 $A(aq):B(aq) = (50+V):(200+V) = 3:8$이고, $V=40$이다.

ㄷ. 0.3 M $A(aq)$ x mL와 y M $B(aq)$ 200 mL에 들어 있는 용질의 몰비가 $A:B = 3:8$, 화학식량의 비가 $A:B = 2:3$이므로 두 수용액에 들어 있는 용질의 질량비는 $A:B = 3 \times 2 : 8 \times 3 = 1:4$이다. 따라서 용질의 질량은 y M $B(aq)$ 200 mL에서가 0.3 M $A(aq)$ x mL에서의 4배이다.

8. 분자의 구조 〈정답 ⑤〉

〔정답 맞히기〕 ㄱ. NH_4^+은 NH_3의 비공유 전자쌍에 양성자(H^+)가 결합하여 형성된다. 따라서 양성자수는 $NH_4^+ > NH_3$이다.

ㄴ. NH_3는 중심 원자인 N에 있는 1개의 비공유 전자쌍과 공유 전자쌍 사이의 반발력에 의해 $109.5°$보다 작은 $107°$의 결합각을 갖는다. 그러나 NH_4^+은 N에 4개의 공유 전자쌍이 존재하므로 결합각은 $109.5°$이고 CH_4과 같은 정사면체형 구조를 갖는다. 따라서 결합각($\angle HNH$)은 $NH_4^+ > NH_3$이다.

ㄷ. NH_3와 NH_4^+의 공유 전자쌍은 각각 3과 4이므로 $NH_4^+ > NH_3$이다.

9. 동위 원소와 평균 원자량 〈정답 ④〉

〔정답 맞히기〕 ㄱ. 평균 원자량은 동위 원소의 원자량에 존재 비율을 곱한 값의 합과 같다. X의 평균 원자량은 $m \times \dfrac{a}{100} + (m+2) \times \dfrac{b}{100} = m + \dfrac{3}{5}$이고, $a+b=100$이므로 $a=70$, $b=30$이다. 따라서 $a > b$이다.

ㄷ. mX와 nY의 중성자수를 각각 k와 l이라 하면 $^mX^{n+2}Y_2$와 $^{m+2}X^nY_2$ 각 분자당 중성자수는 각각 $(k+2l+4)$와 $(k+2l+2)$이다. 1 mol의 XY_2 중에서 $^mX^{n+2}Y_2$와 $^{m+2}X^nY_2$의 양(mol)은 각각 $\dfrac{70}{100} \times \dfrac{25}{100} \times \dfrac{25}{100} = \dfrac{7}{160}$과 $\dfrac{30}{100} \times \dfrac{75}{100} \times \dfrac{75}{100} = \dfrac{27}{160}$이다. 따라서 1 mol의 XY_2 중 $\dfrac{^{m+2}X^nY_2\text{의 전체 중성자수}}{^mX^{n+2}Y_2\text{의 전체 중성자수}}$
$= \dfrac{(k+2l+2) \times \dfrac{27}{160}}{(k+2l+4) \times \dfrac{7}{160}} < \dfrac{27}{7}$이다.

〔오답 피하기〕 ㄴ. $\dfrac{\text{분자량이 } 2n+2\text{인 } Y_2\text{의 존재 비율}}{\text{분자량이 } 2n\text{인 } Y_2\text{의 존재 비율}}$
$= \dfrac{2 \times \dfrac{c}{100} \times \dfrac{d}{100}}{\dfrac{c}{100} \times \dfrac{c}{100}} = \dfrac{2}{3}$이고 $c+d=100$이므로 $c=75$, $d=25$이다. 따라서 Y의 평균 원자량은 $n \times \dfrac{75}{100} + (n+2) \times \dfrac{25}{100} = n + \dfrac{1}{2}$이다.

10. 원자의 전자 배치 〈정답 ⑤〉

2, 3주기 14~17족 원자는 C, N, O, F, Si, P, S, Cl이고, 바닥상태에서 p 오비탈에 들어 있는 전자 수(㉠), $\dfrac{s \text{ 오비탈에 들어 있는 전자 수}}{\text{홀전자 수}}$(㉡), 전자가 2개 들어 있는 오비탈 수(㉢)는 다음과 같다.

원자	C	N	O	F	Si	P	S	Cl
㉠	2	3	4	5	8	9	10	11
㉡	2	$\dfrac{4}{3}$	2	4	3	2	3	6
㉢	2	2	3	4	6	6	7	8

p 오비탈에 들어 있는 전자 수는 W가 X의 2배이므로 W와 X는 각각 O와 C이거나, Si와 O이거나, S과 F이다. 전자가 2개 들어 있는 오비탈 수는 Y가 X의 2배이므로, X가 C일 경우와 F일 경우 Y는 각각 F과 Cl이고, 이때 $\dfrac{s \text{ 오비탈에 들어 있는 전자 수}}{\text{홀전자 수}}$가 Y와 같은 Z는 존재하지 않는다. 따라서 W와 X는 각각 Si와 O이고, Y는 P이며 Z는 C이다.

〔정답 맞히기〕 ㄱ. W(Si)와 Y(P)는 모두 3주기 원소이다.

ㄷ. 바닥상태 W(Si)와 Z(C)의 전자 배치는 각각 $1s^2 2s^2 2p_x^1 2p_y^1 2p_z^1 3s^2 3p_x^1 3p_y^1$과 $1s^2 2s^2 2p_x^1 2p_y^1$이므로 전자가 들어 있는 오비탈 수는 W가 Z의 2배이다.

〔오답 피하기〕 ㄴ. 바닥상태 X(O)와 Z(C)의 전자 배치에서 홀전자 수는 2로 서로 같다.

11. 루이스 전자점식과 결합의 극성 〈정답 ③〉

W~Z는 각각 C, N, O, F이고, WY_2, ZXY, X_2Z_2는 각각 CO_2, FNO, N_2F_2이다. 이들 분자에서 구성 원자의 원자가 전자 수의 합과 $\dfrac{\text{비공유 전자쌍 수}}{\text{공유 전자쌍 수}}$는 다음과 같다.

분자	$WY_2(CO_2)$	$ZXY(FNO)$	$X_2Z_2(N_2F_2)$
구성 원자의 원자가 전자 수의 합	16	18	24
$\dfrac{\text{비공유 전자쌍 수}}{\text{공유 전자쌍 수}}$	$\dfrac{4}{4}=1$	$\dfrac{6}{3}=2$	$\dfrac{8}{4}=2$

따라서 조건을 만족하는 (가)~(다)는 각각 X_2Z_2, ZXY, WY_2이다.

〔정답 맞히기〕 ㄷ. (가)와 (다)는 각각 $X_2Z_2(N_2F_2)$와 $WY_2(CO_2)$이고, 비공유 전자쌍 수는 각각 8과 4이므로 (가)가 (다)의 2배이다.

〔오답 피하기〕 ㄱ. (가)는 $X_2Z_2(N_2F_2)$이다.

ㄴ. (나)는 $ZXY(FNO)$로 서로 다른 원소 사이의 공유 결합인 극성 공유 결합만 존재한다.

12. 금속의 산화 환원 반응 〈정답 ③〉

금속과 금속 양이온의 산화 환원 반응이 일어날 때 주고 받는 전자 수가 같다.

〔정답 맞히기〕 ㄱ. A^{a+}은 $B(s)$와 반응하여 B^{b+}을 생성하므로 A^{a+}은 산화제로 작용한다.

ㄷ. $C(s)$를 넣었을 때, $C(s)$는 남아 있는 A^{a+}과 반응하여 C^{c+}이 생성되면서 전체 양이온 수가 감소하였으므로 이온의 전하는 $c > a$이다.

〔오답 피하기〕 ㄴ. 금속이 산화되어 생성되는 이온의 전하가 환원되는 이온의 전하보다 크면 전체 양이온 수는 감소하고, 작으면 전체 양이온 수는 증가한다. $B(s)$와 A^{a+}이 반응하여 B^{b+}이 생성되면서 전체 양이온 수가 증가하였고, $C(s)$와 A^{a+}이 반응하여 C^{c+}이 생성되면서 전체 양이온 수가 감소하였으므로 이온의 전하는 $c > a > b$이다. 이때 A~C는 3 이하의 자연수이므로 $a=2$, $b=1$, $c=3$이다. 넣어 준 $B(s)$의 양을 x mol이라 하면 반응한 A^{2+}의 양은 $\dfrac{x}{2}$ mol이고 남은 A^{2+}의 양은 $\left(6N - \dfrac{x}{2}\right)$ mol이다. 이때 반응 후 전체 양이온의 양이 $9N$ mol이므로 $x=6N$이다.

13. 원소의 주기적 성질 〈정답 ③〉

금속 원소는 원자 반지름이 이온 반지름보다 크고, 비금속 원소는 이온 반지름이 원자 반지름보다 크다. 따라서 $\dfrac{\text{원자 반지름}}{\text{이온 반지름}} > 1$인 W는 금속 원자인 Mg과 Al 중 하나이다. 4가지 원소의 전기 음성도는 F > O > Al > Mg이므로 W와 Y는 각각 Al과 Mg이다. Y인 Mg의 전자 배치는 $1s^2 2s^2 2p^6 3s^2$로 $\dfrac{l=1\text{인 전자 수}}{l=0\text{인 전자 수}} = \dfrac{p \text{ 오비탈의 전자 수}}{s \text{ 오비탈의 전자 수}} = \dfrac{6}{6} = 1$이고, $\dfrac{l=1\text{인 전자 수}}{l=0\text{인 전자 수}}$는 X=Y이므로 X는 $1s^2 2s^2 2p^4$의 전자 배치를 갖는 O이다. 따라서 Z는 F이다.

〔정답 맞히기〕 ㄱ. W는 Al이다.

ㄷ. 제1 이온화 에너지는 Z(F) > X(O)이고, 제2 이온화 에너지는 X(O) > Z(F)이므로 $\dfrac{\text{제1 이온화 에너지}}{\text{제2 이온화 에너지}}$는 Z > X이다.

〔오답 피하기〕 ㄴ. X와 Y는 각각 O와 Mg이다. 이들 이온은 각각 O^{2-}과 Mg^{2+}으로 전자 배치는 Ne과 같다. 전자 수가 같은 이온의 경우 원자 번호가 클수록 유효 핵전하가 커져 이온 반지름이 작아지므로 이온 반지름은 X > Y이다.

14. 분자의 구조와 극성 〈정답 ④〉

CO_2, FNO, CH_2Cl_2, C_2F_4의 공유 전자쌍 수와 비공유 전자쌍 수는 다음과 같다.

분자	CO_2	FNO	CH_2Cl_2	C_2F_4
공유 전자쌍 수	4	3	4	6
비공유 전자쌍 수	4	6	6	12

〔정답 맞히기〕 ㄱ. 공유 전자쌍 수와 비공유 전자쌍 수가 같은 (다)는 CO_2이고, $b=4$이다. (다)와 공유 전자쌍 수가 같은 (나)는 CH_2Cl_2이고, $c=6$이다. 따라서 (가)와 (라)는 각각 FNO와 C_2F_4이고, $a=3$, $d=12$이므로 $\dfrac{b+c}{a+d} = \dfrac{10}{15} = \dfrac{2}{3}$이다.

ㄷ. (가)(FNO)는 중심 원자인 N에 비공유 전자쌍이 있는 굽은 형 구조이고 결합의 극성이 비대칭이므로 극성 분자이며, (다)(CO_2)는 직선형의 대칭 구조이므로 무극성 분자이다. 따라서 분자의 쌍극자 모멘트는 (가) > (다)이다.

〔오답 피하기〕 ㄴ. (나)는 CH_2Cl_2로 중심 원자인 C에 4개의 원자가 결합된 사면체형 구조인 입체 구조이다.

15. 산화 환원 반응과 산화수 〈정답 ③〉

〔정답 맞히기〕 (가)에서 X^{2-}과 HNO_3이 반응하여 XO_4^-과 NO이 생성되는 과정에서 X의 산화수는 -2에서 $+6$으로 8만큼 증가하고, N의 산화수는 $+5$에서 $+2$로 3만큼 감소한다. (나)에서 X와 XO_n에서 X의 산화수는 각각 0과 $+2n$이고, $\dfrac{\text{(가)에서 X의 산화수 증가량}}{\text{(나)에서 X의 산화수 증가량}} = 2$이므로 $n=2$이다.

(나)에서 반응 전과 후 H 원자 수는 같으므로 $2b=c$이고, $b+c$는 (가)에서 각 원자의 산화수 중 가장 큰 값과 같으므로 $b+c = 3b = 6$이고, $b=2$, $c=4$이다. 따라서 이들 반응 계수와 n의 값을 대입하면 (나)의 화학 반응식은 다음과 같다.

$$aY_2O_7^{2-} + 3X + 2H_2O \longrightarrow aY_2O_m + 3XO_2 + 4OH^-$$

이때 $Y_2O_7^{2-}$과 Y_2O_m에서 Y의 산화수는 각각 $+6$과 $+m$이다. X의 전체 산화수 증가량은 $+12$이므로 $2a(6-m)=12$이고, 반응 전과 후 O 원자 수는 같으므로 $7a+2 = ma+10$이다. 정리하면 $a(6-m)=6$, $a(7-m)=8$이고, $a=2$, $m=3$이다.

따라서 $\dfrac{m+n}{a} = \dfrac{3+2}{2} = \dfrac{5}{2}$이다.

16. 기체의 양　　　　　　　　　　　정답 ②

〔정답 맞히기〕$X_aY_b(g)$ 7.5w g과 $X_cY_d(g)$ 11w g의 양을 각각 n mol과 m mol이라 하면, (가)에 들어 있는 $X_aY_b(g)$와 $X_cY_d(g)$의 양은 각각 $2n$ mol과 m mol이고, (나)에 들어 있는 $X_aY_b(g)$와 $X_cY_d(g)$의 양은 각각 $3n$ mol과 $2m$ mol이다. 이때 (가)와 (나)에 들어 있는 전체 기체의 부피가 각각 $3V$ L와 $5V$ L이므로 $(2n+m):(3n+2m)=3:5$이고, $n=m$이다.

(가)에 들어 있는 X 원자 수가 $7N$이고, $\dfrac{\text{X 원자 수}}{\text{Y 원자 수}}=\dfrac{7}{20}$이므로 Y 원자 수는 $20N$이다. (가)와 (나)에 들어 있는 Y 원자 수 비는 $10:17$이므로 (나)에 들어 있는 Y 원자 수는 $34N$이다.

각 실린더에 들어 있는 X, Y 원자 수로 식을 세우면 $2na+nc=7N$, $3na+2nc=12N$, $2nb+nd=20N$, $3nb+2nd=34N$이 성립하고, 이를 풀면 $a=\dfrac{2N}{n}$, $b=\dfrac{6N}{n}$, $c=\dfrac{3N}{n}$, $d=\dfrac{8N}{n}$이다. $\dfrac{N}{n}$를 k라 하면 X_aY_b와 X_cY_d의 분자식은 각각 $X_{2k}Y_{6k}$와 $X_{3k}Y_{8k}$이다. 분자량 비는 $X_{2k}Y_{6k}:X_{3k}Y_{8k}=15:22$이므로 $X_{2k}Y_{6k}$와 $X_{3k}Y_{8k}$의 분자량을 각각 $15M$과 $22M$이라 하고 X와 Y의 원자량을 각각 M_X와 M_Y라 하면, $2kM_X+6kM_Y=15M$, $3kM_X+8kM_Y=22M$이 성립하며, 이를 풀면 $M_X=\dfrac{6M}{k}$, $M_Y=\dfrac{M}{2k}$이다.

(다)에서 전체 기체의 부피가 $6V$이므로 $X_aY_b(g)$와 $X_cY_d(g)$의 양을 각각 ㉠ mol과 ㉡ mol이라 하면 ㉠+㉡=$6n$이고, X 원자 수가 $15N$이므로 $\dfrac{2N}{n}\times ㉠+\dfrac{3N}{n}\times ㉡=15N$이다. 이를 풀면 ㉠=㉡ $=3n$이다. 따라서 (다)에 들어 있는 Y 원자 수는 $\dfrac{6N}{n}\times3n+\dfrac{8N}{n}\times3n=42N$이므로 상댓값 $x=21$이고, $\dfrac{\text{Y의 원자량}}{\text{X의 원자량}}\times\dfrac{b}{c}\times x=\dfrac{1}{12}\times2\times21=\dfrac{7}{2}$이다.

17. 중화 적정　　　　　　　　　　　정답 ⑤

〔정답 맞히기〕ㄱ. 중화 적정에서 표준 용액을 넣어 중화점까지 넣어 준 표준 용액의 부피를 측정하기 위해 사용하는 실험 기구 ㉠은 뷰렛이다.

ㄴ. 중화 적정에 사용된 0.1 M NaOH(aq) 25 mL에 들어 있는 NaOH의 양(mol)은 반응한 CH_3COOH의 양(mol)과 같다. (가)에서 만든 수용액의 몰 농도를 a M이라 하면 $a\times20=0.1\times25$이고, $a=\dfrac{1}{8}$이다.

ㄷ. (가)에서 만든 수용액 20 mL에 들어 있는 CH_3COOH의 양은 $\left(\dfrac{1}{8}\times\dfrac{20}{1000}\right)$ mol$=\dfrac{1}{400}$ mol이고, CH_3COOH의 화학식량이 60이므로 질량은 $\dfrac{3}{20}$ g이다. 또한 (가)의 수용액 20 mL에는 희석하기 전 식초 4 mL가 들어 있다. 식초의 밀도가 d g/mL이므로 식초 4 mL의 질량은 $4d$ g이다. 따라서 이 식초 속 CH_3COOH의 농도(%) $x=\dfrac{3}{20}\times\dfrac{100}{4d}=\dfrac{15}{4d}$이다.

18. 물의 자동 이온화와 pH　　　　　정답 ②

〔정답 맞히기〕(가)와 (나)는 각각 산성 수용액과 염기성 수용액 중 하나이고, (나)는 (가)에 비해 수용액의 부피가 작지만 수용액에 들어 있는 H_3O^+의 양(mol)이 더 크므로 (나)는 산성이고, (가)는 염기성이다.

$[H_3O^+]$의 비는 (가) : (나)$=\dfrac{b}{(1\times10^{4.5})V}:\dfrac{1000b}{V}=1:$ $1\times10^{7.5}$이므로 (가)와 (나)의 pH 차는 7.5이다. (나)의 pH를 x라 하면 (가)의 pH는 $x+7.5$이다. 이때 조건에 따라 $|(x+7.5)-\{14-(x+7.5)\}|=2x+1=2a$이고, $|x-(14-x)|=14-2x=3a$이므로 이를 풀면 $a=3$, $x=2.5$이다.

따라서 조건을 만족하는 (가)와 (나)의 pH는 각각 10.0(|pH-pOH|=6)과 2.5(|pH-pOH|=9)이다. (가)의 $[OH^-]=1\times10^{-4}$ M이므로 (가)에 들어 있는 OH^-의 양(mol)은 $1\times10^{-4}\times\dfrac{(1\times10^{4.5})V}{1000}=$ $(1\times10^{-2.5})V$이고, (나)의 $[H_3O^+]=1\times10^{-2.5}$ M이므로 (나)에 들어 있는 H_3O^+의 양(mol)은 $1\times10^{-2.5}\times\dfrac{V}{1000}=(1\times10^{-5.5})V$이다. 따라서 $\dfrac{\text{(나)에 들어 있는 } H_3O^+\text{의 양(mol)}}{\text{(가)에 들어 있는 } OH^-\text{의 양(mol)}}=\dfrac{1\times10^{-5.5}V}{1\times10^{-2.5}V}=$ 1×10^{-3}이다.

19. 중화 반응에서의 양적 관계　　　정답 ②

〔정답 맞히기〕HCl(aq), HBr(aq), NaOH(aq)을 모두 혼합한 수용액에 존재하는 음이온이 2종류인 (가)는 산성 또는 중성 용액이고, (가)에 존재하는 이온 수의 비는 $Cl^-:Br^-=2:3$이거나 $Cl^-:Br^-=3:2$이다. (가)에 존재하는 이온 수의 비가 $Cl^-:Br^-=2:3$이라 하면, (나)에 존재하는 이온 수의 비는 $Cl^-:Br^-=1:3$이므로 (나)에서 Cl^-과 Br^-의 양을 각각 $2n$ mol과 $6n$ mol이라 하면 OH^-의 양은 $8n$ mol이다. 따라서 (나)의 NaOH(aq) 20 mL에 들어 있는 Na^+의 양은 $16n$ mol이고, (가)에 들어 있는 Na^+의 양은 $8n$ mol이므로 (가)에도 OH^-이 존재해야 하는데 이는 모순이다. 따라서 (가)에 존재하는 이온 수의 비는 $Cl^-:Br^-=$ $3:2$이다. 또한 (나)에 존재하는 $Cl^-:Br^-=3:4$이므로 Cl^-과 Br^-의 양은 각각 $3n$ mol과 $4n$ mol이고, OH^-의 양은 n mol이다. 따라서 혼합 전 NaOH(aq) 20 mL에 들어 있는 Na^+과 OH^-의 양은 각각 $8n$ mol이다. (다)에서 혼합 전 HCl(aq)의 부피가 20 mL이므로 (다)에 존재하는 Cl^-의 양은 $6n$ mol이고, Br^-과 OH^-의 양도 각각 $6n$ mol이므로 Na^+의 양은 $18n$ mol이다. 따라서 (다)에서 혼합 전 HBr(aq)의 부피(mL) $x=30$이고, NaOH(aq)의 부피(mL) $y=45$이므로 $\dfrac{x}{y}=\dfrac{30}{45}=\dfrac{2}{3}$이다.

20. 화학 반응에서의 양적 관계　　　정답 ④

〔정답 맞히기〕Ⅰ에서 A(g)가 모두 반응한다고 가정하면 Ⅱ에서도 A(g)가 모두 반응하는데, 이는 실험 Ⅰ과 Ⅱ에서 반응 후 남아 있는 반응물의 종류가 서로 다르다는 조건을 만족하지 않는다. 따라서 Ⅰ에서는 B(g)가 모두 반응하고, Ⅱ에서는 A(g)가 모두 반응한다.

Ⅱ에서 A(g) $3V$ L가 모두 반응하면 생성되는 C(g)와 D(g)의 부피는 각각 $3V$ L와 $6V$ L로 반응 후 전체 기체의 부피는 $9V$ L 이상이 되므로 Ⅱ의 반응 후 결과는 그림 (가)이고, Ⅰ의 반응 후 결과는 그림 (나)이다. 따라서 (나)에서 X(g)는 A(g)이다.

Ⅰ에서 반응한 A(g)의 부피를 a L라 하면 반응 후 남아 있는 A(g)의 부피는 $(4V-a)$ L, 생성된 C(g)와 D(g)의 부피는 각각 a L와 $2a$ L이며, $\dfrac{4V+2a}{a}=4$이므로 $a=2V$이다. 따라서 Ⅰ에서 반응 후 남은 A(g) $2V$ L의 질량이 $4w$ g이므로 반응 질량비는 A : B $=4w:6w=2:3$이고, 이는 반응 계수비와 같으므로 A와 B의 분자량은 같다. 또한 Ⅰ에서 반응 후 전체 기체의 부피는 $8V$ L이므로 $y=8$이다.

Ⅱ에서 A(g) $3V$ L($=6w$ g)가 모두 반응하므로 생성되는 C(g)의 부피는 $3V$ L이고, 전체 기체의 부피가 $10.5V$ L이므로 $x=\dfrac{10.5V}{3V}=\dfrac{7}{2}$이다. Ⅱ에서 생성된 C($g$)의 질량이 $\dfrac{33}{4}w$ g이므로 분자량 비는 A : C$=$ $6w:\dfrac{33}{4}w=8:11$이다. A와 B의 분자량은 같으므로 $\dfrac{\text{C의 분자량}}{\text{B의 분자량}}\times\dfrac{y}{x}=\dfrac{11}{8}\times\dfrac{8}{\frac{7}{2}}=\dfrac{22}{7}$이다.

1	③	2	①	3	④	4	②	5	②
6	③	7	⑤	8	①	9	⑤	10	④
11	④	12	②	13	⑤	14	①	15	④
16	③	17	⑤	18	④	19	②	20	②

해설

1. 화학의 유용성과 열의 출입　　　정답 ③

〔정답 맞히기〕ㄱ. 에탄올(C_2H_5OH)과 뷰테인(C_4H_{10})은 탄소(C) 원자가 포함되어 있으므로 탄소 화합물이고, 질산 암모늄(NH_4NO_3)은 탄소 원자가 포함되어 있지 않으므로 탄소 화합물이 아니다. 따라서 탄소 화합물은 ㉠과 ㉡ 2가지이다.

ㄴ. 뷰테인(C_4H_{10})을 연소시키면 열이 발생하므로 ㉡의 연소 반응은 발열 반응이다.

〔오답 피하기〕ㄷ. 질산 암모늄(NH_4NO_3)을 물에 용해시키면 주위로부터 열을 흡수하여 주위의 온도가 낮아진다. 따라서 ㉢의 용해 반응은 흡열 반응이므로 주위의 열을 흡수한다.

2. 동적 평형　　　　　　　　　　　정답 ①

$3t$일 때와 $4t$일 때 $\dfrac{CO_2(g)\text{의 양(mol)}}{CO_2(s)\text{의 양(mol)}}=c$로 일정하므로 $3t$일 때와 $4t$일 때 $CO_2(s)$와 $CO_2(g)$는 동적 평형 상태이다.

〔정답 맞히기〕ㄱ. 동적 평형 상태에 도달할 때까지 $CO_2(s)$가 $CO_2(g)$로 되는 속도가 $CO_2(g)$가 $CO_2(s)$로 되는 속도보다 크므로 $CO_2(s)$의 양(mol)은 감소하고 $CO_2(g)$의 양(mol)은 증가한다. 따라서 $CO_2(s)$의 양(mol)은 t일 때가 $2t$일 때보다 크고, $CO_2(g)$의 양(mol)은 $2t$일 때가 t일 때보다 크므로 $b>a$이다.

〔오답 피하기〕ㄴ. $3t$일 때와 $4t$일 때 모두 동적 평형 상태이므로 $CO_2(g)$의 질량은 변하지 않고 x g이 유지된다.

ㄷ. 동적 평형 상태에 도달하기 이전에는 $CO_2(s)$가 $CO_2(g)$로 승화되는 속도는 $CO_2(g)$가 $CO_2(s)$로 승화되는 속도보다 크고, 동적 평형 상태에서는 $CO_2(s)$가 $CO_2(g)$로 승화되는 속도는 $CO_2(g)$가 $CO_2(s)$로 승화되는 속도와 같다. 따라서 $\dfrac{CO_2(s)\text{가 }CO_2(g)\text{로 승화되는 속도}}{CO_2(g)\text{가 }CO_2(s)\text{로 승화되는 속도}}$는 $2t$일 때는 1보다 크고, $3t$일 때는 1이다.

3. 화학 결합 모형　　　　　　　　　정답 ④

X~Z는 각각 Na, O, Cl이다.

〔정답 맞히기〕ㄴ. X(Na)는 금속 원소이므로 X(s)는 전성(펴짐성)이 있다.

ㄷ. X_2Y(Na_2O)는 이온 결합 화합물이므로 액체 상태에서 전기 전도성이 있다.

〔오답 피하기〕ㄱ. X(Na)와 Z(Cl)는 모두 3주기 원소이다.

4. 분자의 구조　　　　　　　　　　정답 ②

분자에서 X~Z는 모두 옥텟 규칙을 만족하므로 (가)에서 Y는 공유 전자쌍 수가 2이거나 4이다. Y의 공유 전자쌍 수가 4이면 (나)에서 Z는 공유 전자쌍 수가 6이므로 옥텟 규칙을 만족하지 않아 모순이다.

따라서 Y는 공유 전자쌍 수가 2인 O이고, X는 공유 전자쌍 수가 1인 F이며, Z는 공유 전자쌍 수가 4인 C이다.

(가)~(다)의 구조식은 다음과 같다.

$$:\ddot{X}-\ddot{Y}-\ddot{X}: \qquad :\ddot{X}-\overset{:Y:}{\underset{\|}{Z}}-\ddot{X}: \qquad :\ddot{X}\underset{:\ddot{X}}{\overset{:\ddot{X}}{\diagdown}}Z=Z\underset{\ddot{X}:}{\overset{\ddot{X}:}{\diagup}}$$

(가) (나) (다)

【정답 맞히기】 ㄴ. 비공유 전자쌍 수는 (가)와 (나)가 모두 8로 같다.

【오답 피하기】 ㄱ. 2중 결합이 있는 분자는 (나)와 (다) 2가지이다.

ㄷ. 전기 음성도는 X(F)>Y(O)>Z(C)이므로 (가)에서 Y는 부분적인 양전하(δ^+)를 띠고, (나)에서 Y는 부분적인 음전하(δ^-)를 띤다.

5. 용액의 몰 농도 정답 ②

【정답 맞히기】 ㉠의 몰 농도(M)는 $\dfrac{a\times2+0.4\times V}{2+V}=0.3$ 이고, ㉡의 몰 농도(M)는 $\dfrac{a\times2+0.4\times2V}{2+2V}=0.34$이다. 이 식을 풀면 $a=0.1$, $V=4$이다. 따라서 $\dfrac{a}{V}=\dfrac{1}{40}$ 이다.

6. 금속의 산화 환원 반응 정답 ③

(나) 과정 후 수용액에 A^+과 B^{m+}이 들어 있으므로 (나)에서 B는 모두 반응했음을 알 수 있다. (나)에서 B $2N$ mol이 모두 반응하므로 (나) 과정 후 수용액에는 A^+ $2N$ mol과 B^{m+} $2N$ mol이 들어 있다. (다) 과정 후 수용액에 B^{m+}과 C^{n+}이 총 $3N$ mol 들어 있으므로 (다)에서 (나) 과정 후 남아 있던 A^+과 넣어 준 C가 모두 반응했음을 알 수 있다. (다)에서 C N mol이 모두 반응하므로 (다) 과정 후 수용액에는 B^{m+} $2N$ mol과 C^{n+} N mol이 들어 있다.

【정답 맞히기】 ㄱ. 산화 환원 반응이 일어날 때 수용액의 총 전하량은 일정하므로 $(+1)\times6N=(+1)\times2N+(+m)\times2N=(+m)\times2N+(+n)\times N$이고, 이를 풀면 $m=n=2$이다.

ㄷ. (나)에서 석출된 금속 A의 양(mol)은 $6N-2N=4N$으로 (다)에서 석출된 금속 A의 양(mol)인 $2N$보다 많다.

【오답 피하기】 ㄴ. (나) 과정 후와 (다) 과정 후 B^{m+}의 양은 $2N$ mol로 일정하므로 (다)에서 A^+과 C는 반응하지만 B^{m+}과 C는 반응하지 않는다. 따라서 (다)에서 B^{m+}은 산화제와 환원제로 작용하지 않는다.

7. 분자의 구조와 성질 정답 ⑤

(나)와 (다)는 중심 원자에 결합한 원자 수가 동일하고, (나)는 입체 구조, (다)는 평면 구조이므로 (나)와 (다)는 각각 NH_3와 BF_3이다. 따라서 (가)와 (라)는 각각 H_2O, CF_4이고, W~Z는 각각 O, N, B, C이다.

【정답 맞히기】 ㄱ. $n=2$이다.

ㄴ. (가)(H_2O)는 분자 모양이 굽은 형으로 결합각이 104.5°, (나)(NH_3)는 분자 모양이 삼각뿔형으로 결합각이 107°, (라)(CF_4)는 분자 모양이 정사면체형으로 결합각이 109.5°이다. 따라서 결합각은 (라)>(나)>(가)이다.

ㄷ. 분자의 쌍극자 모멘트가 0인 무극성 분자는 (다)(BF_3)와 (라)(CF_4) 2가지이다.

8. 원자의 전자 배치 정답 ①

2, 3주기 원자 중 전자가 들어 있는 오비탈 수가 서로 같은 원자를 정리하면 다음과 같다.

전자가 들어 있는 오비탈 수	2	5	6	9
원자	Li, Be	N, O, F, Ne	Na, Mg	P, S, Cl, Ar

전자가 들어 있는 오비탈 수가 같은 두 원자 조합 중 p 오비탈에 들어 있는 전자 수가 1 : 2인 두 원자는 N, Ne이므로 X와 Y는 각각 N와 Ne이다. Z는 전자가 들어 있는 오비탈 수가 7이므로 Al이다.

【정답 맞히기】 ㄱ. p 오비탈에 들어 있는 전자 수는 X(N)가 3이고, Z(Al)가 7이므로 ㉠=$a+4$이다.

【오답 피하기】 ㄴ. s 오비탈에 들어 있는 전자 수는 X(N)와 Y(Ne)가 4로 같다.

ㄷ. 홀전자 수는 X(N)가 3이고, Z(Al)가 1이므로 X>Z이다.

9. 화학 반응식 정답 ⑤

【정답 맞히기】 ㄱ. 반응 전 ㉠(g)과 Z(s)의 질량의 합은 $ZY_2(g)$와 $X_2Z(g)$의 질량의 합과 같으므로 반응 전 Z(s)의 질량은 1.6 g+1.7 g−0.9 g=2.4 g이다.

ㄴ. ㉠의 분자당 구성 원자 수는 3이므로 XY_2이거나 X_2Y이다. ㉠이 XY_2이면 화학 반응식은 $2XY_2(g)+3Z(s) \rightarrow 2ZY_2(g)+X_2Z(g)$이다. 반응한 Z($s$)의 질량이 2.4 g이고 $ZY_2(g)$와 $X_2Z(g)$의 반응 계수비가 2 : 1이므로 $ZY_2(g)$에 포함된 Z의 질량은 1.6 g이고, $X_2Z(g)$에 포함된 Z의 질량은 0.8 g이다. 그런데 반응 후 생성된 $ZY_2(g)$의 질량이 1.6 g이므로 $ZY_2(g)$에 포함된 Y의 질량은 0이 되어 모순이다. 따라서 ㉠은 X_2Y이다.

ㄷ. ㉠은 X_2Y이므로 화학 반응식은 $2X_2Y(g)+3Z(s) \rightarrow ZY_2(g)+2X_2Z(g)$이다. $ZY_2(g)$에 포함된 Z의 질량은 0.8 g이고, $X_2Z(g)$에 포함된 Z의 질량은 1.6 g이다. $ZY_2(g)$의 질량은 1.6 g이므로 $ZY_2(g)$에 포함된 Y의 질량은 0.8 g이고, $X_2Z(g)$의 질량은 1.7 g이므로 $X_2Z(g)$에 포함된 X의 질량은 0.1 g이다. 반응 전 $X_2Y(g)$에 포함된 X의 질량은 0.1 g, Y의 질량은 0.8 g이므로 원자량 비는 X : Y=$\dfrac{0.1}{2}$: 0.8=1 : 16으로 Y가 X의 16배이다.

10. 원자의 구성 입자 정답 ④

【정답 맞히기】 ㄱ. (나)와 (라)는 $\dfrac{중성자수}{양성자수}=1$이므로 양성자수와 중성자수가 같다. (나)의 양성자수를 a라고 하면 중성자수도 a이고, $n=2a-2$(ⓐ식)이다. (라)는 (나)보다 질량수가 4만큼 크고, 질량수는 양성자수와 중성자수의 합이므로 (라)의 양성자수는 $a+2$이고, 중성자수도 $a+2$이다. (나)와 (다)는 동위 원소이므로 (다)의 양성자수는 a이고 중성자수는 $\dfrac{4}{3}a$이다. 따라서 (다)의 질량수는 $a+\dfrac{4}{3}a=n+4$이고, 이 식과 ⓐ식을 풀면 $a=6$, $n=10$이다. (가)의 $\dfrac{중성자수}{양성자수}=\dfrac{3}{2}$, $n=10$이므로 (가)의 양성자수와 중성자수는 각각 4와 6이다. 따라서 원자 번호는 (가)가 4, (나)가 6으로 (다)가 (가)보다 2만큼 크다.

ㄷ. (나)와 (라)의 원자량은 각각 12와 16이므로 1 g의 (나)에 들어 있는 전체 원자의 양은 $\dfrac{1}{12}$ mol이고, 1 g의 (라)에 들어 있는 전체 원자의 양은 $\dfrac{1}{16}$ mol이다. 따라서 $\dfrac{1\text{ g의 (라)에 들어 있는 전체 원자 수}}{1\text{ g의 (나)에 들어 있는 전체 원자 수}}=\dfrac{3}{4}$이다.

【오답 피하기】 ㄴ. 1 mol의 (가)에 들어 있는 중성자수는 6 mol이고, 1 mol의 (다)에 들어 있는 양성자수는 6 mol이므로 $\dfrac{1\text{ mol의 (다)에 들어 있는 양성자수}}{1\text{ mol의 (가)에 들어 있는 중성자수}}=1$이다.

11. 오비탈과 양자수 정답 ④

$n-l$는 2s, 2p, 3s, 3p 오비탈이 각각 2, 1, 3, 2이므로 (가)와 (나)는 각각 2s와 3p 중 하나이다. $n+l+m_l$는 2s, 3s 오비탈이 각각 2, 3이고, 2p 오비탈이 2~4이며, 3p 오비탈이 3~5이다.

(나)가 3p이면 $n+l+m_l$가 (나)보다 큰 오비탈이 2개 더 있지 않으므로 모순이다. 따라서 (가)가 3p이고, (나)가 2s이다. $n+l+m_l$는 (라)>(다)>(나)이므로 (다)와 (라)는 각각 3s와 2p이다.

【정답 맞히기】 ㄱ. n은 (가)(3p)가 3, (나)(2s)가 2로 (가)>(나)이다.

ㄷ. (나)(2s)는 $m_l=0$이고, (라)(2p)는 $n+l+m_l=4$이므로 $m_l=+1$이다. 따라서 m_l는 (라)>(나)이다.

【오답 피하기】 ㄴ. 오비탈의 에너지 준위는 3p>3s>2p>2s이므로 (다)(3s)>(라)(2p)이다.

12. 원소의 주기적 성질 정답 ②

이온 반지름은 O>F>Na>Mg이고, 전기 음성도는 F>O>Mg>Na이다. W가 Ar이면, 전기 음성도의 크기에서 X와 Z는 각각 Na과 Mg이고, Y는 F이다. 이 경우 이온 반지름은 X(Na)>Y(F)가 되어 모순이다. 따라서 W는 F이고, 이온 반지름의 크기에서 X와 Y는 각각 Na과 Mg이며, Z는 O이다.

【정답 맞히기】 ㄴ. 원자가 전자가 느끼는 유효 핵전하는 같은 주기에서 원자 번호가 증가할수록 커지므로 Y(Mg)>X(Na)이다.

【오답 피하기】 ㄱ. W는 F이다.

ㄷ. 원자 반지름은 Y(Mg)>Be이고, Be>Z(O)이므로 Y(Mg)>Z(O)이다.

13. 중화 적정 정답 ⑤

【정답 맞히기】 적정에 사용된 NaOH의 양(mol)은 0.05y mol이다. CH_3COOH과 NaOH은 1 : 1의 몰비로 반응하므로 (나)에서 만든 수용액 30 mL에 들어 있는 CH_3COOH의 양(mol)은 0.05y mol이다. (가)의 식초 20 mL에 들어 있는 CH_3COOH의 양(mol)은 0.05y mol의 $\dfrac{10}{3}$배이므로 CH_3COOH의 질량(g)은 $\dfrac{10}{3}\times0.05y\times60=10y$이다.

(가)의 식초의 밀도는 $\dfrac{100}{x}$ g/mL이므로 식초 20 mL의 질량은 $\dfrac{2000}{x}$ g이다. 따라서 (가)에서 식초 1 g에 들어 있는 CH_3COOH의 질량(g)은 $\dfrac{10y}{\frac{2000}{x}}=\dfrac{xy}{200}$이다.

14. 분자의 구조와 성질 정답 ①

2주기 원소 2가지로 구성되고 구성 원자가 옥텟 규칙을 만족하는 삼원자 분자는 CO_2와 OF_2이다. 이 중 $\dfrac{비공유\ 전자쌍\ 수}{공유\ 전자쌍\ 수}=1$인 분자는 CO_2(O=C=O)이므로 W와 X는 각각 C와 O이다. (나)는 C와 O가 포함되지 않고 구성 원자가 옥텟 규칙을 만족하며 $\dfrac{비공유\ 전자쌍\ 수}{공유\ 전자쌍\ 수}=\dfrac{10}{3}$이므로 NF_3($\overset{\displaystyle F-N-F}{\underset{\displaystyle F}{\mid}}$)이고, Y와 Z는 각각 N와 F이다. 따라서 (다)는 FCN(F−C≡N)이다.

〔정답 맞히기〕 ㄴ. 공유 전자쌍 수는 (나)(NF_3)가 3, (다)(FCN)가 4로 (다)>(나)이다.

〔오답 피하기〕 ㄱ. ZWY(FCN)는 공유 전자쌍 수가 4, 비공유 전자쌍 수가 4이므로 $\dfrac{\text{비공유 전자쌍 수}}{\text{공유 전자쌍 수}}(\text{⊙})=1$ 이다.

ㄷ. 분자 모양이 직선형인 분자는 (가)(CO_2)와 (다)(FCN) 2가지이다.

15. 원소의 주기적 성질 정답 ④

2주기 바닥상태 원자 중 홀전자 수가 1인 원자는 Li, B, F이고 홀전자 수가 2인 원소는 C, O이며, 2주기 원자의 제2 이온화 에너지는 Li>Ne>O>F>N>B>C>Be이다. 홀전자 수가 2인 원자 Y와 Z의 제2 이온화 에너지는 Z>Y이므로 Y와 Z는 각각 C와 O 이다. 홀전자 수가 1인 원자 중 제2 이온화 에너지 조건을 만족하는 W와 X는 각각 B와 F이다.

〔정답 맞히기〕 ㄱ. 원자 번호는 X(F)>Z(O)이다.

ㄷ. 제1 이온화 에너지는 X(F)>Z(O)>Y(C)>W(B) 이므로 W가 가장 작다.

〔오답 피하기〕 ㄴ. 바닥상태 W(B)와 Y(C)의 전자 배치는 각각 $1s^2 2s^2 2p^1$과 $1s^2 2s^2 2p^2$이므로 전자가 2개 들어 있는 오비탈 수는 W(B)와 Y(C)가 2로 같다.

16. 산화 환원 반응과 산화수 정답 ③

〔정답 맞히기〕 (가)에서 Y의 산화수는 +3에서 +5로 증가하고, (나)에서 Z의 산화수는 +3에서 +4로 증가하므로 (가)와 (나)에서 X의 산화수는 모두 감소한다. (가)에서 X의 산화수는 +(4m−1)에서 +2n으로 감소하고, (나)에서 X의 산화수는 +2n에서 +m으로 감소한다. (가)에서 감소하는 산화수의 총합과 증가하는 산화수의 총합이 같으므로 $2 \times (4m-1-2n)=3 \times 2$에서 $2m-n=2$(ⓐ식)이다. $\dfrac{\text{(나)에서 X의 산화수 변화}}{\text{(가)에서 X의 산화수 변화}}$ $=\dfrac{2n-m}{4m-1-2n}=\dfrac{2}{3}$에서 $11m-10n=2$이다. 이 식과 ⓐ식을 풀면 $m=n=2$이다.

(가)에서 반응 전과 후 O 원자 수가 같으므로 $8+6+a=4+9+2a$에서 $a=1$이고, 화학 반응식을 완성하면 다음과 같다.

$2XO_4^- + 3YO_2^- + H_2O \rightarrow 2XO_2 + 3YO_3^- + 2OH^-$

(나)에서 X의 산화수는 2만큼 감소하고, Z의 산화수는 1만큼 증가하므로 $b=c$이고, 반응 전과 후 O 원자 수가 같으므로 $2b+4c=4c+d$에서 $d=2c$이다. 따라서 (나)의 화학 반응식을 완성하면 다음과 같다.

$XO_2 + Z_2O_4^{2-} + 4H^+ \rightarrow X^{2+} + 2ZO_2 + 2H_2O$이다.

따라서 $\dfrac{c+d}{a+b}=\dfrac{3}{2}$이다.

17. 물의 자동 이온화 정답 ⑤

〔정답 맞히기〕 ㄱ. (다)의 $\dfrac{[OH^-]}{[H_3O^+]}$는 (가)의 역수이므로 (가)의 pH와 (다)의 pOH가 같다. (나)의 pH=a+4.0 이므로 pOH=14.0−(a+4.0)=10.0−a이고, (다)의 pH=14.0−a, pOH=a이다. (나)의 pH−pOH=a+4.0−(10.0−a)=2a−6.0이고, (다)의 pH−pOH=14.0−a−a=14.0−2a이다. (pH−pOH)의 비는 (나) : (다)=(2a−6.0) : (14.0−2a)=1 : 3이므로 a=4.0이다.

ㄴ. (가)의 $\dfrac{\text{pOH}}{\text{pH}}=\dfrac{10.0}{4.0}=\dfrac{5}{2}$이고, (나)의 $\dfrac{\text{pOH}}{\text{pH}}=\dfrac{6.0}{8.0}$ $=\dfrac{3}{4}$이다. 따라서 $\dfrac{\text{pOH}}{\text{pH}}$는 (나)가 (가)의 $\dfrac{3}{10}$ 배이다.

ㄷ. $[H_3O^+]$는 (나)가 1×10^{-8} M, (다)가 1×10^{-10} M 이므로 H_3O^+의 양(mol)은 (나)가 $1 \times 10^{-8} \times V$이고, (다)가 $1 \times 10^{-10} \times V$이다. 따라서 (나)가 (다)의 25배 이다.

18. 기체의 양 정답 ④

부피$=\dfrac{\text{질량}}{\text{밀도}}$이므로 (가)와 (나)에서 기체의 부피비 는 (가) : (나)=$\dfrac{18w}{9}:\dfrac{16w}{8}=1:1$이다.

〔정답 맞히기〕 ㄴ. (가)에서 X_aY_{2b}의 양을 m mol, (나)에서 X_bY_{2a}의 양을 n mol이라고 하면 (가)와 (나)에서 기체의 몰비는 (가) : (나)=$(m+3n):(2m+n)$이다. 기체의 몰비와 부피비는 같으므로 $m+3n=2m+n$에서 $m=2n$이다.

(가)에서 X 원자의 양(mol)은 $(2an+3bn)$ mol이고, Y 원자의 양(mol)은 $(6an+4bn)$ mol이므로 (가)에서 $\dfrac{\text{Y 원자 수}}{\text{X 원자 수}}=\dfrac{6an+4bn}{2an+3bn}=\dfrac{24}{13}$이고, $3a=2b$이다. 전체 원자 수 비는 (가) : (나)=$(8an+7bn):(6an+9bn)=37:39$이고, (가)와 (나)의 부피는 같으므로 단위 부피당 전체 원자 수는 (나)>(가)이다.

ㄷ. X_aY_{2b}와 X_bY_{2a}가 각각 n mol일 때 질량은 각각 $3w$ g, $4w$ g이다. X와 Y의 원자량을 각각 x와 y라고 하면 $axn+2byn=3w$, $bxn+2ayn=4w$이다. 이 식을 풀면 $\dfrac{y}{x}=\dfrac{1}{12}$이다. 따라서 $\dfrac{b}{a} \times \dfrac{\text{Y의 원자량}}{\text{X의 원자량}}=\dfrac{3}{2} \times \dfrac{1}{12}=\dfrac{1}{8}$이다.

〔오답 피하기〕 ㄱ. 실린더 속 기체의 부피는 (가)와 (나) 가 같다.

19. 중화 반응에서의 양적 관계 정답 ③

〔정답 맞히기〕 (가)에 $H_2A(aq)$과 $NaOH(aq)$을 넣어 (다)를 만든다고 가정하면 $H_2A(aq)$을 $NaOH(aq)$보다 더 많이 넣어야 한다. (가)에 산을 더 많이 넣었을 때 $[H^+]$ 또는 $[OH^-]$가 감소하므로 (가)와 (다)는 모두 염기성이거나 (가)는 염기성, (다)는 산성이다.

ⅰ) (가)와 (다)가 모두 염기성일 경우

(가)에서 OH^-의 양($\times 10^{-3}$ mol)=y M$\times 20$ mL$-2 \times x$ M$\times 10$ mL$=20 \times (10$ mL$+20$ mL)라고 하면 $y-x=30$이다. (다)에서 OH^-의 양($\times 10^{-3}$ mol)=y M$\times 2V$ mL$-2x$ M$\times 2V$ mL$=15 \times (2V$ mL$+2V$ mL)에서 $y-2x=30$이다. 이 식을 풀면 $x=0$, $y=30$이므로 모순이다.

ⅱ) (가)가 염기성, (다)가 산성일 경우

(가)에서 OH^-의 양($\times 10^{-3}$ mol)=y M$\times 20$ mL$-2 \times x$ M$\times 10$ mL$=20 \times (10$ mL$+20$ mL)라고 하면 $y-x=30$이다. (다)에서 H^+의 양($\times 10^{-3}$ mol)=$2 \times x$ M$\times 2V$ mL$-y$ M$\times 2V$ mL$=15 \times (2V$ mL$+2V$ mL)에서 $2x-y=30$이다. 이 식을 풀면 $x=60$, $y=90$이다.

$x:y=2:3$이므로 (나)는 염기성이다. (나)에서 y M $\times 30$ mL$-2 \times x$ M$\times 20$ mL$=$⊙$\times (20$ mL$+30$ mL)에서 ⊙$=6$이므로 ⊙$\times \dfrac{y}{x}=6 \times \dfrac{3}{2}=9$이다.

20. 화학 반응에서의 양적 관계 정답 ②

〔정답 맞히기〕 부피$=\dfrac{\text{질량}}{\text{밀도}}$이므로 Ⅰ에서 반응 전 기체의 부피(L)는 $\dfrac{3w}{18d}=\dfrac{w}{6d}$이고, 반응 후 기체의 부피(L)는 $\dfrac{3w}{24d}=\dfrac{w}{8d}$이다. Ⅱ에서 반응 전 기체의 부피(L)는 $\dfrac{7w}{21d}=\dfrac{w}{3d}$이고, 반응 후 기체의 부피(L)는 $\dfrac{7w}{28d}=\dfrac{w}{4d}$이다. 반응 후 감소한 기체의 부피(L)는 Ⅰ에서 $\dfrac{w}{6d}-\dfrac{w}{8d}=\dfrac{w}{24d}$이고, Ⅱ에서 $\dfrac{w}{3d}-\dfrac{w}{4d}=\dfrac{w}{12d}$이다. 반응 후 감소한 기체의 부피는 Ⅱ에서가 Ⅰ에서의 2배이므로 반응한 반응물과 생성된 생성물의 양(mol) 모두 Ⅱ에서가 Ⅰ에서의 2배이다.

Ⅰ에서 반응 후 $\dfrac{C(g)\text{의 질량}(g)}{\text{전체 기체의 질량}(g)}=\dfrac{5}{6}$이고, 전체 기체의 질량은 $3w$ g이므로 반응 후 남은 반응물의 질량은 $0.5w$ g이고, $C(g)$의 질량은 $2.5w$ g이다. Ⅱ에서 반응 후 $C(g)$의 질량은 Ⅰ에서의 2배이므로 $5w$ g이고, 전체 기체의 질량은 $7w$ g이므로 남은 반응물의 질량은 $2w$ g이고, ⊙$=\dfrac{5w}{7w}=\dfrac{5}{7}$이다.

Ⅰ에서 생성된 $C(g)$의 양을 $2N$ mol이라고 하면 Ⅱ에서 생성된 $C(g)$의 양은 $4N$ mol이다. 반응 후 전체 기체의 부피는 Ⅱ에서가 Ⅰ에서의 2배이고 $C(g)$의 양은 Ⅱ에서가 Ⅰ에서의 2배이므로 남은 반응물의 양(mol)은 Ⅱ에서가 Ⅰ에서의 2배이다. 남은 반응물의 질량은 Ⅱ에서가 Ⅰ에서의 4배이므로 남은 반응물의 분자량은 Ⅱ에서가 Ⅰ에서의 2배이다. 분자량은 B>A이므로 분자량은 B가 A의 2배이며, Ⅰ에서 A(g) $0.5w$ g이 남고, Ⅱ에서 B(g) $2w$ g이 남는다.

반응 전 $\dfrac{\text{Ⅱ에서 A}(g)\text{의 양}(mol)}{\text{Ⅰ에서 B}(g)\text{의 양}(mol)}=1$이므로 반응 전 Ⅰ에서 A($g$)와 B($g$)의 양을 각각 x mol과 y mol이라 하고, Ⅱ에서 A(g)와 B(g)의 양을 각각 y mol과 z mol이라 하면, 반응 전 기체의 부피는 Ⅱ에서가 Ⅰ에서의 2배이므로 $2(x+y)=y+z$에서 $2x+y=z$(ⓐ식)이다. 반응 전 기체의 질량비는 Ⅰ : Ⅱ=$(x+2y)$: $(y+2z)=3w:7w$에서 $7x+11y=6z$이다. 이 식과 ⓐ식을 풀면 $x=y$, $3x=z$이다.

Ⅱ에서 C(g) $4N$ mol이 생성되고, 화학 반응식에서 A(g)와 C(g)의 반응 계수가 1 : 2이며, Ⅱ에서 A(g)가 모두 반응하므로 반응한 A(g)의 양은 $2N$ mol이다. $3x=z$이므로 Ⅱ에서 반응 전 B(g)의 양은 $6N$ mol이다. $x=y$이므로 Ⅰ에서 반응 전 B(g)의 양은 $2N$ mol, Ⅰ에서 생성된 C(g)의 양은 $2N$ mol이며, Ⅰ에서 B(g)가 모두 반응하므로 B(g)와 C(g)의 반응 계수는 같고, $b=2$이다.

Ⅰ에서 반응 전 A(g) w g의 양이 $2N$ mol이고, 반응 후 C(g) $2.5w$ g의 양이 $2N$ mol이므로 분자량 비는 A : C=$\dfrac{w}{2N}:\dfrac{2.5w}{2N}=2:5$이다.

따라서 $\dfrac{b}{\text{⊙}} \times \dfrac{\text{C의 분자량}}{\text{A의 분자량}}=\dfrac{2}{\frac{5}{7}} \times \dfrac{5}{2}=7$이다.